葫芦丝入门与进阶实用教程

章兴宝　主　编

滕　腾　孙玮娜　廖俊宁　副主编

清华大学出版社

北　京

内 容 简 介

本教材是作者二十多年教学经验的总结，获华侨大学教材建设基金立项资助。全书共 20 章，在循序渐进的教学理念基础上，将内容划分成基础篇、入门篇、进阶篇和拓展篇。其中，基础篇介绍葫芦丝的相关常识，入门篇讲解基本的指法和节奏，进阶篇由浅入深地探讨各种难度的乐曲和技巧，而拓展篇则介绍循环换气技巧、多种指法和形形色色的葫芦丝。本教程将基础训练、技巧训练、演奏常识与适当的练习曲以及经典乐曲有机地搭配起来，让学习者不仅能掌握基本理论知识和丰富的演奏技巧，还能将其运用于乐曲中，使学习更具有趣味性。考虑到部分学习者精力有限，本教程将乐曲分成必学部分和选学部分。书中的很多乐曲都根据作者自己的演奏作了详细的装饰处理，使乐曲演奏起来更有韵味。

本书适合零基础学习者使用，可作为高校葫芦丝选修课教材，亦可作为中小学延时课程教材或考级教材。由于葫芦丝和巴乌属于姊妹乐器，本书也适合巴乌学习者使用。

图书在版编目 (CIP) 数据

葫芦丝入门与进阶实用教程 / 章兴宝主编 . -- 北京：清华大学出版社, 2024. 7. -- ISBN 978-7-302-66707-0

Ⅰ . J632.19

中国国家版本馆 CIP 数据核字第 2024EV3139 号

责任编辑：刘远菁
封面设计：常雪影
版式设计：方加青
责任校对：马遥遥
责任印制：宋 林

出版发行：清华大学出版社
　　网　　　址：https://www.tup.com.cn, https://www.wqxuetang.com
　　地　　　址：北京清华大学学研大厦 A 座　　　　邮　　编：100084
　　社 总 机：010-83470000　　　　　　　　　　邮　　购：010-62786544
　　投稿与读者服务：010-62776969, c-service@tup.tsinghua.edu.cn
　　质 量 反 馈：010-62772015, zhiliang@tup.tsinghua.edu.cn
　　课 件 下 载：http://www.tup.com.cn, 010-62796865
印 装 者：三河市科茂嘉荣印务有限公司
经　　销：全国新华书店
开　　本：210mm×285mm　　　印　　张：11.75　　　字　　数：292 千字
版　　次：2024 年 9 月第 1 版　　　印　　次：2024 年 9 月第 1 次印刷
定　　价：59.00 元

产品编号：105033-01

作者简介

　　章兴宝，华侨大学音乐舞蹈学院葫芦丝、竹笛专业教师，器乐教研室主任，索菲亚国家音乐学院博士生，中国音乐家协会竹笛学会理事，中国民族管弦乐学会会员，福建省笛箫学会副会长，福建省音乐家协会会员，中国歌舞剧院社会艺术考级考官，多省艺术类音乐高考考官以及全国多项民乐比赛评委；在核心期刊《大舞台》和《中国教育学刊》发表多篇学术论文。

　　章兴宝长期从事中国民族吹管乐器的教学研究和推广工作，首次将葫芦丝课程纳入华侨大学本科生课程体系，先后培养葫芦丝学生两千余名。曾先后赴泰国和中国香港、澳门地区进行葫芦丝、竹笛交流演出；2016 年、2017 年和 2022 年被国务院侨务办公室、中国华文教育基金会、华侨大学华文教育处选派至西班牙、印度尼西亚和南美等地进行中华文化才艺葫芦丝课程线下授课和线上讲座，三次领华侨大学本科毕业生赴马来西亚进行中华传统音乐文化课程授课，为中华音乐文化的海外传播作出贡献！

前　言

葫芦丝的音色柔和，缠绵飘逸，无论你走在大街小巷、森林公园、海边沙滩，还是静静坐在茶室、咖啡馆，总能听到葫芦丝那优美动听的旋律，沁人心脾！《月光下的凤尾竹》《竹林深处》《欢乐的泼水节》等一首首经典葫芦丝曲让多少人感受过"音乐在血液里流淌"的美妙！

如今，学习葫芦丝的人越来越多，从四五岁幼儿到耄耋老人，均有大量葫芦丝学习者。很多中小学将葫芦丝课程作为学校的特色课程在全校普及，获得非常好的反响。

然而，葫芦丝教育的诸多现实问题也亟待解决。

第一，缺少专业教师。目前从事葫芦丝教学的大部分是竹笛、唢呐或者笙专业的教师，还有一部分是声乐、钢琴和其他技能专业的教师。为什么会出现这种现象？究其原因，葫芦丝的发展历史较短，而葫芦丝教育的发展历史甚至更短。俗话说，"隔行如隔山"，即使是一位专业水平很高的竹笛专业教师，如果没有对葫芦丝艺术进行过深入的分析和研究，也很难充分掌握葫芦丝的神韵。因此，当前迫切需要解决葫芦丝专业教师稀缺的问题，让专业葫芦丝师资的培养得到保障。

第二，缺少科学教法。有部分教师既缺少专业演奏的学习，又没有经过专业的教学培训，凭着个人的一腔热血投入葫芦丝教学的队伍中，因此，他们没有掌握葫芦丝教学的方法，教学内容缺少系统性。还有一些教师只教乐曲的骨干音，从不涉及吐、花、波、滑、颤、叠、震、打等口舌类技巧，更不会灵活运用这些技巧对乐曲进行二度创作，导致学生演奏出来的乐曲干瘪、生硬，缺少韵味和感染力。

第三，缺少特色教程。尽管当前葫芦丝教程种类繁多，看起来各具特色，但是教师依然面临这样的问题：如何在适当的阶段挑选适当的内容，以及采用怎样的教学方式去教学。这就好比厨师要想烹饪美味佳肴，光拥有大量食材是不够的，还必须有好的菜谱和烹饪技术。如果教师完全按照教程编订的顺序去教学，要么会导致教学枯燥乏味，要么会由于难度跳进太大而导致学生最终半途而废。因此，一套好的教程，一种好的教学方法，对葫芦丝教学有着举足轻重的作用！

多年来笔者一直在思考如何把从教二十多年来积累的知识体系和教学方法通过一种便捷的方式传授给国内外的葫芦丝学习者，以帮助他们更好地学习葫芦丝，以及如何能设计一个学习上的"GPS导航系统"，让学习者按照导航就能准确无误地到达目的地，让青年教师们少走弯路，让教学变得更轻松！

本教程是笔者多年教学经验的总结，在循序渐进的教学理念基础上，将全书内容划分成基础篇（介绍葫芦丝的相关常识）、入门篇（讲解基本的指法和节奏）、进阶篇（由浅入深地探讨各种难度的乐曲和技巧）和拓展篇（介绍循环换气技巧、多种指法和形形色色的葫芦丝）。本教程将基础训

练、技巧训练、演奏常识与适当的练习曲以及经典乐曲有机地搭配起来，一个知识点会在前后章节以不同的形式出现，让学习者不仅能轻松掌握基本理论知识和丰富的演奏技巧，还能将其运用于乐曲中，使学习更具有系统性。在乐曲的选择上，本教程以旋律优美、广为流传为优先原则，精选经典葫芦丝乐曲。考虑到部分学习者精力有限，本教程将乐曲分成必学部分和选学部分。其中，必学乐曲既具有代表性，又具有训练演奏技能的针对性，而选学部分内容则是针对学有余力的学习者设计的。书中的很多乐曲都是广为流传的乐曲，可以很好地激发学习者的兴趣。而且，很多乐曲都根据笔者自己的演奏作了详细的装饰处理，使乐曲演奏起来更有韵味。因此，教师和学习者只要按照本书导航就能顺利步入葫芦丝的音乐殿堂！

葫芦丝扎根于民间沃土，传承着中华民族的精神血脉，也受到国际友人的热爱。笔者曾多次受邀在泰国、马来西亚、西班牙、印尼、南美和保加利亚等国家和地区，以及我国香港、澳门地区参加演奏，同时致力于教授传统乐器，而葫芦丝是最受欢迎的乐器之一。笔者的一个梦想就是让葫芦丝音乐在世界各地开花结果，愿我们的优秀传统文化弘扬天下。

本教程是受中国音乐史学家、音乐教育家、博士研究生导师郑锦扬教授和著名竹笛演奏家、教育家、福建省笛箫学会冯伟会长的嘱托而编写的，在编写过程中受到以下老师的大力支持：我的恩师，著名竹笛演奏家、音乐教育家易加义教授；北京葫芦丝巴乌协会名誉会长、中国民族管弦乐葫芦丝巴乌专业委员会名誉会长、著名竹笛葫芦丝巴乌演奏家、教育家何维青教授；中国音乐学院音乐教育家、指挥家曹文工教授；集美大学音乐学院滕腾副教授、柴庆伟副教授；安徽蚌埠学院音乐舞蹈学院孙玮娜博士；华侨大学陈海蛟副教授、李扬帆老师、魏丽娜老师以及李金铭老师。在此向你们表示最真诚的感谢！另外，本书中摘选了李春华、王厚臣、严铁明、林荣昌、李贵中、赵洪啸、卫明儒等著名葫芦丝演奏家的经典作品，本应当面酬谢，但因联系不便，在此感谢你们的谅解和支持，并致以衷心的问候！

由于本人能力有限，书中难免会出现疏漏之处，望广大读者和专家们多提宝贵意见！

本书音乐作品著作权使用费由中国音乐著作权协会代理，联系电话：(010)65232656-532。特此声明。

章兴宝

2024 年 4 月 15 日于索菲亚国家音乐学院

目 录

乐曲目录

第 I 篇 基础篇

第1章　认识乐器

1.1　葫芦丝的发展简介

葫芦丝又称"葫芦箫",它的历史可以追溯到先秦时期,它在傣语中被称为"筚郎木叨"(郎木叨即葫芦之意),是起源于云南德宏、保山、瑞丽、临沧等地区的少数民族乐器,最初流行于我国傣族、阿昌族、布朗族、德昂族等少数民族。二十世纪七十年代,德宏州歌舞团的傣族演奏家龚全国随国家艺术团出访东南亚,他演奏的一首《竹林深处》让葫芦丝从民间走上世界舞台,具有划时代的历史意义。

后来,在一代宗师哏德全和何维青、李春华、严铁明、李贵中、王厚臣、林荣昌、赵洪啸、周成龙、卫明儒等众多葫芦丝演奏家、教育家的不懈努力下,葫芦丝现已成为家喻户晓、风靡国内外的乐器,被称作"少数民族乐器王"!

葫芦丝是由葫芦笙演进、改造而成的和声乐器,它保留了葫芦笙的和声特色,可以单管发音,也可以双管或者三管同时发音。在演奏优美、宁静的音乐时,我们只听到单声部旋律,但每当演奏气氛欢快、热烈的音乐时,则需要打开附管,在增加音量的同时产生持续音的和声效果。例如,在演奏《竹林深处》和《欢乐的泼水节》中的快板部分时需要打开高音附管,以产生中音 3 的持续音;在演奏《金色的孔雀》快板段时则需要同时打开高音附管和低音附管,以产生中音 3 和低音 6 这两个持续音。持续音的静和主旋律的动交错和鸣,产生具有特色的和声效果。

影响力的逐渐扩大,使葫芦丝受到更多专业人士的关注,也推动着葫芦丝向着更加专业化的方向发展,乐器改良是其中最主要的体现。改良后的葫芦丝不仅扩展了乐器的音域,也推动了葫芦丝的多声部音乐发展。著名民乐演奏家郭雅志先生研发的多音葫芦丝不仅使音域扩展到 16 度,还能够演奏复调音乐,使葫芦丝成为当之无愧专业性的乐器。

1.2　葫芦丝的形制

葫芦丝属于簧片乐器,通过簧片的振动发音。传统的葫芦丝由一个葫芦和三个竹管构成。葫芦丝的最上端是吹嘴,用于吹奏。"葫芦"是葫芦丝的共鸣箱,犹如二胡的琴桶,起到净化音色、扩大音量的作用,按材质可分为树脂、木质、天然葫芦等。相对于树脂和木质葫芦而言,天然葫芦内壁粗糙,具有吸音和净化杂音的作用,因此具有一定品质的传统葫芦丝都会选择以天然葫芦作为制作材料。

葫芦下面接有三个管子,中间的管子上有七个发音孔,是最主要的管子,因此被称为主管。主管的音孔由下往上分别称作第一音孔,第二音孔……一直到第七音孔。葫芦丝的核心部件簧片就安装在主管上,簧片犹如汽车的发动机,在制作上最具有技术含量,对葫芦丝的音色、音准都起到决

定性的作用，也决定了葫芦丝的品质和档次。在外形上，葫芦丝的簧片像舌头，因此又称为簧舌，其制作材料经历由竹制到铜制的演变，现今市面上的葫芦丝簧舌基本都为铜制，具体包括磷铜、铍青铜和锡磷铜，但从音色、音量、灵敏度和使用寿命等方面综合考虑，锡磷铜材料为最佳。葫芦丝的簧片在发音原理上同笙一样，但是笙为"一簧一声"，葫芦丝的簧片却能做到"一簧多声"。

主管的两边各有一个管子，分别发一个音，一般左边的发中音3，右边的发低音6，主要起到产生双音和三音的作用，因此被称为"附管"，如图 1-1 所示。

葫芦丝的主管和附管制作材料有紫竹、白竹、黄金竹、金丝楠竹、树脂、红木、檀木等。由于红木和檀木密度大，会增加葫芦丝的重量，给演奏带来不便，而树脂管属于人工制作的材料，因此用天然葫芦制作的传统葫芦丝均会选择以天然竹子作为主管和附管的材料。

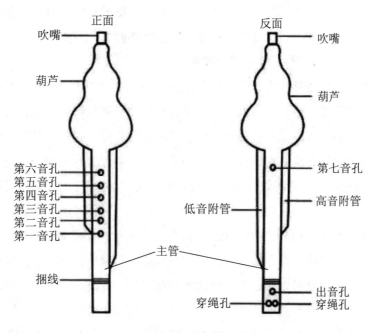

图 1-1　葫芦丝的构造

1.3　葫芦丝的音域

常用的七孔葫芦丝有中音葫芦丝 bB 调、C 调和 D 调，低音葫芦丝大 G 调和大 F 调，高音葫芦丝小 F 调和小 G 调。

传统七孔葫芦丝的自然音阶排列如下：356712356（筒音作 5）。通过指法的变化亦可演奏十二音系列的全部半音，从最低音到最高音，音域为 11 度。

传统葫芦丝的音域相对较窄，因此如何扩展葫芦丝的音域这一问题是葫芦丝界的热门话题，也不断涌现出各种形制的超七孔葫芦丝和多音葫芦丝等改良葫芦丝，这些新款葫芦丝的出现对葫芦丝文化的发展具有重要意义。

当今使用最普遍的改良葫芦丝为一款九孔葫芦丝，相对于传统葫芦丝，它在高音区向上方扩展了一个小三度，在低音区向下方扩展了一个大二度，其自然音阶排列为：23567123561（筒音作 5）；李春华先生研制的十指葫芦丝在此基础上将最高音扩展到高音 3，其自然音阶排列为：

2356712356i23（筒音作 5），此时葫芦丝音域已超两个八度；著名旅美管乐演奏家郭雅志先生研发的多音葫芦丝，在保留传统七孔葫芦丝主管音阶的基础上，通过将高音附管改为比主管高五度的音阶管，将整个葫芦丝音域扩展到 16 度，其自然音阶排列：35671234561234（筒音作 5）。

1.4　学习葫芦丝的价值和意义

"葫芦"谐音为"福禄"，在中国传统文化里"葫芦"寓意着福气和爵禄，家庭和睦，平安长寿，而葫芦丝正是以葫芦作为乐器主体部件，预示着吉祥和好运！

具体来说，学习葫芦丝具有以下益处：

（1）葫芦丝是中国民族乐器，而民族乐器是中华精神血脉的载体，从这个意义来说，葫芦丝教育不仅是一般意义上的音乐教育，也是传承中华民族精神的教育，可以激发学习者的民族自豪感和爱国热情！

（2）演奏葫芦丝时需要"指、舌、气、唇"四方面基本功的协调与配合，不仅可以训练手指和舌头的灵活性，还有助于指、舌、气、唇、眼、耳和大脑的协调与配合，促进智力的开发。在西医里，有些记录表明，人体大脑组织经过各种不同音调声波刺激后，大脑细胞与周边神经的血液循环明显增强，进而促使大脑发育得更加健全。举世闻名的现代物理学开创者和奠基人爱因斯坦曾经说过："如果没有早期的音乐教育，我做什么都将会一事无成。"由此可见，学习葫芦丝对智力的开发也很有意义。

（3）古语道："药补不如食补，食补不如气补。"从音乐治疗学的角度出发，中医早已有"宫、商、角、徵、羽"五音通"脾、胃、心、肝、肾"五脏的医学理论。从呼吸养生的角度来说，演奏葫芦丝不仅能愉悦身心，而且可以通过吐故纳新增加肺活量，提高心肺功能，强健体魄，有利于身体健康！

（4）葫芦丝的音色优美，如在丝绸上滑动般轻柔飘逸，独特的音色使得葫芦丝成为民族乐器中不可替代的一员，也让越来越多的人在听到第一声葫芦丝时就爱上了它。在这个充满竞争和压力的世界里，每个人都需要用心经营自己的精神家园。通过学习葫芦丝，学习者能感受到这种来自天籁之音的宁静，让压力得以释放，让心灵得以净化，让精神得以富足，从而感受到生活的美好！

（5）葫芦丝轻巧玲珑，物美价廉，方便携带。无论是国内度假，还是出国远足，都可以带上葫芦丝进行练习和表演，这不仅有利于学习者改进技术，而且其心理素质也将得到锻炼，从而提高演奏者的自信心和个人魅力。

（6）葫芦丝入门容易，为其他乐器的学习奠定基础。通过葫芦丝的演奏，学习者获得了控制气息、指法、舌头以及唇部肌肉的能力，提高了音乐素养，此后再去学习竹笛、唢呐、萨克斯、长笛和单簧管等其他吹管乐器，就会感觉简单轻松、水到渠成。

同所有乐器一样，葫芦丝可以提高学习者的音乐修养，陶冶情操，提升个人气质和文化修为；而与其他乐器不同的是，葫芦丝学习门槛较低，入门容易，不像很多乐器那样一开始就有拦路虎，导致学习者望而生畏，失去学习乐器的信心，最终与音乐失之交臂。葫芦丝作为步入音乐殿堂的入门首选乐器，能让学习者体验到循序渐进、轻松愉快的探索之旅。

葫芦丝作为入门乐器的优势具体表现在以下几方面：

首先，葫芦丝对演奏者控制气息的能力和丹田力量要求适中。葫芦丝演奏者不需要像唢呐、竹笛、小号、单簧管等吹管乐器演奏者那样依赖强劲的丹田力量，下至幼儿园四五岁的孩子，上到八九十岁的老人，通过正确的方法都能具备演奏葫芦丝的气息控制能力。

其次，葫芦丝的音孔间距适中，与人类的自然指间距十分匹配。一开始只要挑选大小合适的葫芦丝，演奏时就能毫不费力地让手型自然松弛。手指的自然松弛是手指灵活运动的前提，经过一定时间的科学训练，再逐步尝试其他形制的葫芦丝，从而轻松实现手指的快速跑动，并牢牢掌握手指类技巧。

再次，葫芦丝对演奏者的唇部条件要求适中。通过葫芦丝吹口吹入适当的气流震动簧片即可发音，不像其他吹管乐器那样需要训练专门的风门或者控制哨片的口型。演奏葫芦丝时不需要太大的唇部肌肉力量，演奏者只要能用嘴唇包住吹嘴，使其不漏气即可，因此大部分学习者都具备学习葫芦丝的唇部条件。

由此可见，葫芦丝具备了全民普及的可能性，是最佳的入门乐器之一。葫芦丝音乐是民族音乐，是健康音乐，是绿色音乐，学习葫芦丝会给你带来美好的体验。

在此强调，虽然入门葫芦丝很容易，但是随着葫芦丝音乐作品的不断发展和乐器本身改革的不断深入，如今，葫芦丝的艺术已经走向专业化。葫芦丝新作品中融入了大量西方音乐元素，演奏者需要掌握变化音、多声部复调音乐以及高难度技巧。因此，要想真正步入葫芦丝艺术的殿堂，没有科学而艰苦的训练是不行的！

第 2 章 演奏姿势

2.1 按孔方法

葫芦丝的按孔一般采用左手在上、右手在下的方式，也有演奏家采用与此相反的持乐器方式，但是，如果你还计划学习吹箫或者吹萨克斯、单簧管等，为了避免冲突，最好采用左手在上、右手在下的持乐器方式。

演奏时用手指的指肚按孔，手指自然弯曲，防止折指现象。右手无名指按第一孔，中指按第二孔，食指按第三孔，拇指放在主管背面与食指相对应的位置，小指轻轻放在附管上。左手无名指按第四孔，中指按第五孔，食指按第六孔，拇指放在主管背面的第七孔上，小指轻轻放在附管上。

在持乐器的时候，一开始就要重视规范性，要具备只用右手的小指、拇指以及左手小指三个手指拿住乐器的能力。因为除了上述三个手指外，其他七个手指都要负责按孔，所以学习者要具备只用上述三个手指持乐器的能力。只有手指分工合作，按孔手指才能自然放松，为将来演奏打好基础。参见图 2-1、图 2-2。

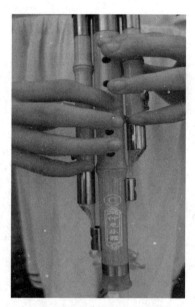
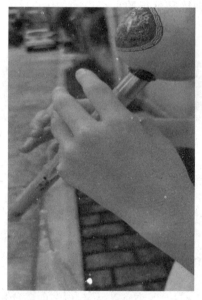

图 2-1 按孔方法（正面）　　　　图 2-2 按孔方法（侧面）

2.2 口型要求

如图 2-3 所示，吹奏葫芦丝时用嘴唇包住葫芦丝的吹嘴，上下嘴唇的四块口轮匝肌收缩，这样就可以防止吹奏时鼓腮的现象。吹嘴放在嘴里时不要超过牙齿的位置，更不允许用牙齿咬住吹嘴，否则很容易将吹嘴咬碎！

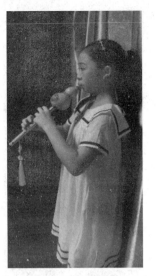

图 2-3　口型要求

2.3　手臂姿势

　　演奏葫芦丝时双手手臂自然展开，不可耸肩，也不可夹住身体，手臂与身体的角度在 30°到 45°之间，葫芦丝与身体的角度大约在 45°，这样既比较美观，又有利于气息的通畅（见图 2-4、图 2-5）。

图 2-4　手臂姿势（正面）　　　　图 2-5　手臂姿势（侧面）

2.4　脚的姿势

　　演奏葫芦丝时无论采用站立还是坐下的姿势，双脚都要自然分开。采用左手在上、右手在下的持乐器姿势的人，左脚在前，右脚在后，呈"丁"字步；采用右手在上、左手在下的姿势的人则右

脚在前，左脚在后，呈"丁"字步（见图2-6）。

图 2-6　脚的姿势

2.5　气息的运用

葫芦丝的气息运用主要从呼和吸两个方面去把握。对于零基础的学习者来说，一开始的呼吸可先不考虑胸式呼吸、腹式呼吸以及胸腹式呼吸法，否则会弄得一头雾水，无所适从。初学者应该采用自然吸气法，身体直立，双手叉腰，一开始只用鼻子吸气，这样就很容易做到深呼吸。吸气时腰部鼓起，此时即"气沉丹田"，找到这个感觉后再改用嘴吸气，要求同用鼻子吸气一样，吸气时避免出现耸肩的现象即可。

吹气时要能缓缓地往外吐，随着气息的缓缓吐出，腰部也会慢慢地凹进去，千万不要一下子全部吐完，也不能太用力去挤气，这就是管乐演奏者经常说的"控制"。

在此需要强调的是，低音和中音的吹奏力度是不同的，这点同其他管乐的运气原则正好相反。其他管乐的运气原则一般是低音"缓"，中音"急"，而葫芦丝则是低音"急"，中音"缓"。具体而言，演奏葫芦丝时：低音 5、6、7 需要稍微用力，中音 1、2、3 需要比低音 5、6、7 稍微轻缓点，而中音 5、6 则比中音 1、2、3 更加轻微，否则乐器会不发音，甚至损坏簧片；低音 3 的运气最轻，具有一定的难度，需要经过专门的训练才能奏出这个音。

初学者吹奏葫芦丝时句子的开头和结尾经常会有一个"咕"的声音，这是因为句子的"音头"气息没有一步到位，而"音尾"又没有将气息收干净，导致很弱的气流震动簧片。解决的方法是：开头时需要用舌头轻吐一下，结尾时及时将口张开，放掉余气。

第 3 章　乐器的维护

3.1　日常维护

葫芦丝是精贵的乐器，在日常使用过程中需要特别用心去呵护才能保护好乐器，延长其使用寿命。在此，送给朋友们一个保护葫芦丝的口诀："一要防摔二防甩，主管、附管不去拆，奏完倒挂流出水，无须太阳底下去暴晒。"

由于葫芦丝的主体部件是圆形的葫芦，在日常使用中要注意防止由于葫芦的滚动落地而摔坏葫芦丝，演奏结束后要及时将乐器放入盒子中或者倒挂起来。

初学者经常会将口水吹入葫芦里，特别是冬天，还会出现液化的现象，葫芦里会有很多水，如果葫芦丝内长期积水，可能会导致葫芦发黑发霉，簧片生铜绿。当葫芦丝里有水时千万不可拿着三根管子去甩水：一是由于葫芦有可能会被甩飞，二是由于甩的时候葫芦和管子的连接处受力，可能导致葫芦开裂、漏气。专业的葫芦丝尾部都设有穿绳孔，为了美观，很多人会在此穿上"中国结"，演奏完毕后，可以通过"中国结"将葫芦丝倒挂起来，这样，乐器内的积水会自然流出，等积水干了再把乐器放入盒子里。挂葫芦丝的地方要阴凉通风，防止太阳暴晒导致葫芦开裂、漏气！

很多初学葫芦丝的朋友对乐器充满好奇，会将葫芦丝的主管或者附管拔出来，这是最危险的动作。因为葫芦丝的核心部件"簧舌"在管子的顶端，平时受葫芦的保护，不易损坏，一旦拔出来，"簧舌"暴露在外，很容易因触碰而导致其高度发生变化或者变形，进而引起音准和音色的变化，甚至导致"簧舌"断裂，最终让整个乐器报废。

最后要强调的是，不要用牙齿去控制葫芦丝，很多朋友习惯将吹嘴放入嘴巴深处，用牙齿咬住吹嘴，这样虽然更容易控制乐器，但是失去了训练口轮匝肌的机会，也不利于将来放松嘴唇演奏低音 3̣。从保护乐器的角度出发，不建议用牙咬住吹嘴，以免将吹嘴咬碎。

3.2　简单维修

在日常生活中葫芦丝乐器最容易出现的问题是葫芦壁上有细微裂纹，如果出现上述情况，自行用 502 胶水将开裂处粘好，使其不漏气即可。如果葫芦破损严重，或者出现吹嘴破碎、簧片有杂音等情况，一般需要联系乐器厂家进行维修或更换，切不可擅自拔掉管子或轻易拨动簧舌，这可能导致乐器报废。

第Ⅱ篇　入门篇

第4章 3、2、1音的演奏

4.1 3音的指法及训练

4.1.1 3音的指法

3音的指法是：如图4-1所示，左手拇指按住第七孔，食指按住第六孔，中指和无名指都要抬起来，不可扶在乐器上；右手拇指放在主管第三孔的背面，与食指对应，食指、中指、无名指全部抬起来，严禁放在附管上，小指扶在乐器的附管上，起稳定乐器的作用。在图4-2中，黑色表示按孔，白色表示开孔。

在气息运用上采用中等力度演奏，气流速度适中。

图4-1 3音的指法

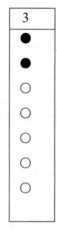

图4-2 3音的按孔和开孔

4.1.2 练习曲

3音练习曲

1=C $\frac{4}{4}$ 筒音作 5̣

3 - - - ∨ | 3 - - - ∨ | 3 - - - ∨ | 3 - - - ‖

说明：将3音作为学习葫芦丝的第一音是最科学的做法，因为这个音对任何人来说都是最容易的。在指法要求上，只需要用左手食指和拇指按孔，可避免因多指按孔不严而造成错误的发音；在气息运用上只需要用中等力度，因此3音最容易控制。

4.2　2 音的指法及训练

4.2.1　2 音的指法

建议初学者在学好 3 音的基础上再学习 2 音。2 音的指法是在 3 音指法基础上再用左手中指多按一个音孔。

具体指法是：如图 4-3 所示，左手拇指按住第七孔，食指按住第六孔，中指按住第五孔，小指、无名指抬起来，防止因手指按孔不严而产生错误的发音。右手指法同演奏 3 音时一样，拇指放在主管第三孔的背面，与食指对应。食指、中指、无名指需要全部抬起来，严禁放在附管上，小指扶在乐器的附管上，起稳定乐器的作用。图 4-4 展示了 2 音的按孔和开孔。

在气息运用上采用中等力度演奏，气流速度适中。

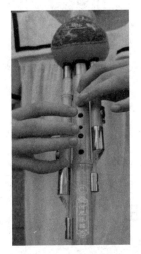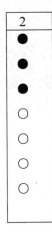

图 4-3　2 音的指法　　　　图 4-4　2 音的按孔和开孔

4.2.2　练习曲

<div align="center">

2音练习曲

</div>

1 = C　$\frac{4}{4}$　筒音作 5̣

2　－　－　－ ∨ | 2　－　－　－ ∨ | 2　－　－　－ ∨ | 2　－　－　－ ‖

4.3　1 音的指法及训练

4.3.1　1 音的指法

建议在学好 2 音的基础上再学习 1 音。1 音的指法是在 2 音指法基础上再用左手无名指多按一个音孔。

　　具体指法是：如图 4-5 所示，左手拇指按住第七孔，食指按住第六孔，中指按住第五孔，无名指按住第四孔，防止因手指按孔不严而产生错误的发音，小指轻轻扶在附管上。右手指法同演奏 2 音时一样，右手拇指放在主管第三孔的背面，与食指对应。食指、中指、无名指全部抬起来，严禁放在附管上，小指扶在乐器的附管上，起稳定乐器的作用。图 4-6 展示了 1 音的按孔和开孔。

　　在气息运用上采用中等力度演奏，气流速度适中。

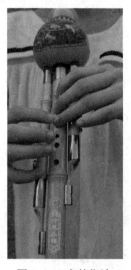
图 4-5　1 音的指法

图 4-6　1 音的按孔和开孔

4.3.2　练习曲

1 音练习曲

$1=C$ $\frac{4}{4}$ 筒音作5

1　－　－　－　ᵛ｜1　－　－　－　ᵛ｜1　－　－　－　ᵛ｜1　－　－　－　‖

4.4　演奏知识

　　学习本节时需要掌握以下演奏知识。

1. 换气记号

　　乐谱上的换气记号即"ᵛ"符号，它相当于文章中的句号，当看到这个记号时需要换一口气，在吹管乐中换气记号是非常重要的符号。

　　初学葫芦丝时应采用嘴换气的方式，其优点有二：第一是可以避免学习者从吹嘴里倒吸空气，第二是张嘴吸气能为今后练习消除葫芦丝"咕"音作好准备。但需要注意的是，张嘴后葫芦丝的吹嘴要贴住下嘴唇，以防止葫芦丝因失去着力点而在嘴里晃动。

2. 小节线和终止线

　　乐谱上的小纵线被称为小节线，它用于区分音的强弱，两个小节线之间的部分称为一小节，乐

曲的开始处没有小节线。

乐曲结尾处会用两条纵线表示乐曲或者乐章的结束，这两条被称为终止线。

3. 音符时值

对于单独的一个音，如"3"，初学者明白这样的音需要演奏一拍即可。一个音符后面加的短横线称为增时线，每增加一个增时线就需要延长一拍，例如，"3 -"这样的音我们需要演奏两拍，"3 - - -"这样的音我们需要演奏四拍。

4. 连线

加在乐谱上的弧线称为连线，演奏时连线内的音需要连贯演奏，中间不可换气，无特殊要求时不用舌头断吐。

5. 延音线

加在相同音符上的小弧线叫延音线，如⌢。演奏延音线时应将连音线内的两个音吹奏成一个音，时值累计，例如，⌢1 - - -｜1 - - -｜只需要演奏一个1，时值为八拍。

6. 如何掌握好节奏

学会正确地打拍子是掌握好节奏的第一步。

初学者打拍子时不要以一拍子为基本单位，而应该以半拍作为基本单位，这样更有利于对节奏的把握。一定要明白前半拍和后半拍的概念，一般来说，手自上而下打下时的半拍称为前半拍，而手自下而上抬起时的半拍称为后半拍。

当一个音是一拍子时，要将它看成前半拍和后半拍两部分的组合，手在拍点处根据速度的快慢作适当停顿，切不可将两部分无停顿地划过去，这是打拍子的核心要素，例如 。

打拍子练习一

练习提示：本练习主要训练打四拍子的方法，每一小节第一拍口唱"哒"，第二拍口唱"二"，第三拍口唱"三"，第四拍口唱"四"。要求速度统一，按照换气记号换气。

打拍子练习二

练习提示：本练习主要训练打一拍子和两拍子的方法。当一个音是一拍子时，在手指打下去和抬起来的全过程中口唱"哒"；当一个音是两拍子时，第一拍口唱"哒"，第二拍口唱"二"。无论

是打一拍子还是两拍子，都要求手在拍点处根据乐曲的速度作适当的停顿，这是核心要素。速度要统一，按照换气记号换气。

4.5　综合练习曲

综合练习曲

1 = C　4/4　筒音作 5̣

演奏提示：先打拍子唱谱，节奏要准确，按照换气记号换气，熟练后再开始演奏。

4.6　乐曲

摇篮曲

1 = C　2/4　筒音作 5̣

欧洲民歌
章兴宝　改编

演奏提示：演奏之前先打拍子唱谱，掌握 1、2、3 三个音的唱名，明白每一个音符的拍子数是多少，掌握延音线的唱法，熟练后再开始演奏。遇到换气记号 "v" 时需要换气，当音符之间没有换气记号时，气息不能中断，而应持续往外吹奏。

第5章 5、6音的演奏

5.1 5音的指法及训练

5.1.1 5音的指法

5音的指法是在3音指法的基础上抬起左手食指，此时只用左手拇指按一个音孔。

具体指法是：如图5-1所示，左手拇指按住第七孔，食指、中指、无名指都要抬起来，此时小指需要扶在附管上，起到稳定乐器的作用；右手拇指放在主管第三孔的背面，与食指对应，食指、中指、无名指全部抬起来，严禁放在附管上，小指扶在乐器的附管上，起稳定乐器的作用。图5-2展示了5音的按孔和开孔。

在气息运用上，5音要比3、2、1三个音稍微缓一点，气流速度较缓，若用气过猛，乐器可能不发音，还有可能导致乐器损坏。

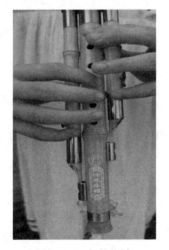

图 5-1　5音的指法　　　　图 5-2　5音的按孔和开孔

5.1.2 练习曲

<div align="center">

5音练习曲

</div>

1 = C 4/4　全按作5̣

5 − − − ∨ | 5 − − − ∨ | 5 − − − ∨ | 5 − − − − ‖

5.2　6音的指法及训练

5.2.1　6音的指法

6音的指法是在5音的基础上再抬起拇指，此时所有音孔都打开。

具体指法是：如图5-3所示，左手拇指、食指、中指、无名指要全部抬起来，小指扶在附管上，起到稳定乐器的作用。特别注意，左手拇指一定要悬空，切勿扶住主管背面的任何部位；右手拇指放在主管第三孔的背面，与食指对应，食指、中指、无名指要全部抬起来，严禁放在附管上，小指扶在乐器的附管上，起稳定乐器的作用。在图5-4中，7个圆全部为白色，表示全部为开孔。

在演奏6音时气息要比5音更轻一点，气流速度更缓，否则乐器可能不发音，若用气过猛，还可能损坏乐器。

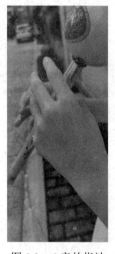　

图5-3　6音的指法　　　图5-4　6音的按孔与开孔

5.2.2　练习曲

6音练习曲

1=C $\frac{4}{4}$　全按作5

6 － － － ∨| 6 － － － ∨| 6 － － － ∨| 6 － － － ‖

5.3　演奏知识

1. 拍号

写在乐曲前面的一个分数称为拍号，一开始只需要知道分数线上面的数字表示每一个小节中拍子的数量，例如 $\frac{2}{4}$ $\frac{3}{4}$ $\frac{4}{4}$，分别表示每一个小节有二拍、三拍和四拍。拍号的读法是由下往上读数字，

例如，$\frac{2}{4}\frac{3}{4}\frac{4}{4}$分别读成四二拍、四三拍和四四拍。

2. 认识筒音作5̣ 的指法

在葫芦丝的演奏中经常会见到"筒音作 5̣"或者"全按作 5̣"的标记，两者表述方式不同，但是意思是一样的，表示该乐曲所采用的指法：所有音孔全部按闭是 5̣，只开第一、二、三孔是 1。这是我们学习的葫芦丝的第一种指法，今后还需要学习全按作 1、全按作 2 和全按作 4 等指法。

5.4　综合练习曲

综合练习曲

1 = C　$\frac{4}{4}$　筒音作 5̣

3 - - - ∨ | 2 - - - ∨ | 1 - - - ∨ | 2 - - - ∨ | 3 - - - | 5 - - - ∨ |

6 - - - ∨ | 6 - - - ∨ | 5 - - - ∨ | 3 - - - ∨ | 2 - - - ∨ | 1 - - - ‖

5.5　乐曲

上下楼

1 = C　$\frac{2}{4}$　筒音作 5̣

章兴宝　曲

1 2 | 3 - ∨ | 2 3 | 5 - ∨ | 3 5 | 6 - ∨ | 5 3 | 2 - ∨ |

1 2 | 3 - ∨ | 2 3 | 5 - ∨ | 3 5 | 6 - ∨ | 5 2 | 1 - ‖

演奏提示：演奏之前先打拍子唱谱，强化一个音一拍（即四分音符）和一个音两拍（即二分音符）的时值概念，掌握 1、2、3、5、6 五个音的唱名后再演奏。

第6章　$\underset{.}{5}$、$\underset{.}{6}$、$\underset{.}{7}$音的演奏

6.1　$\underset{.}{7}$音的指法及训练

6.1.1　$\underset{.}{7}$音的指法

$\underset{.}{7}$音的指法是在1音的基础上再用右手食指多按一个音孔。

具体指法是：如图6-1所示，左手拇指按住第七孔，食指按住第六孔，中指按住第五孔，无名指按住第四孔。须防止乐器因手指按孔不严而变音，小指轻轻扶在附管上。

右手拇指放在主管第三孔的背面，与食指对应，食指按住第三孔，中指、无名指全部抬起来，严禁放在附管上，小指扶在乐器的附管上，起稳定乐器的作用。图6-2展示了$\underset{.}{7}$音的按孔和开孔。

在气息运用上要比演奏1、2、3稍微加大力度，气流速度较急。

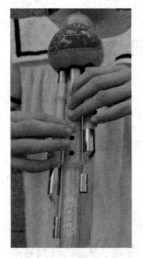

图6-1　$\underset{.}{7}$音的指法

图6-2　$\underset{.}{7}$音的按孔和开孔

6.1.2　练习曲

<div align="center">

$\underset{.}{7}$音练习曲

</div>

1 = C　$\frac{4}{4}$　全按作$\underset{.}{5}$

$\underset{.}{7}$　－　－　－ $^{\vee}$ | $\underset{.}{7}$　－　－　－ $^{\vee}$ | $\underset{.}{7}$　－　－　－ $^{\vee}$ | $\underset{.}{7}$　－　－　－ ‖

6.2　6̣ 音的指法及训练

6.2.1　6̣ 音的指法

6̣ 音的指法是在 7̣ 音指法的基础上再用右手中指多按一个音孔。

具体指法是：如图 6-3 所示，左手拇指按住第七孔，食指按住第六孔，中指按住第五孔，无名指按住第四孔，小指轻轻扶在附管上，防止乐器因手指按孔不严而变音。

右手拇指放在主管第三孔的背面，与食指对应，食指按住第三孔，中指按住第二孔，无名指抬起来，严禁放在附管上，小指扶在乐器的附管上，起稳定乐器的作用。

由于第三孔和第二孔间距较小，对于手指比较粗的学习者来说，中指容易按孔不严，导致低音 6̣ 发音怪异。因此，中指可以稍微倾斜按孔以确保音孔不漏气。图 6-4 展示了 6̣ 音的按孔和开孔。

在气息运用上，演奏 6̣ 音时要比演奏 1、2、3 音时稍微加大力度，气流速度较急。

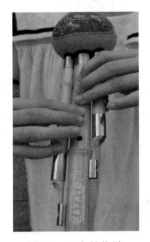

图 6-3　6̣ 音的指法　　　　图 6-4　6̣ 音的按孔和开孔

6.2.2　练习曲

<div align="center">

6̣ 音练习曲

</div>

1 = C $\frac{4}{4}$ 全按作 5̣

6̣ － － － ∨ | 6̣ － － － ∨ | 6̣ － － － ∨ | 6̣ － － － ‖

6.3　5̣ 音的指法及训练

6.3.1　5̣ 音的指法

5̣ 音的指法是在 6̣ 音的基础上再用右手无名指多按一个音孔，此时全部音孔均按闭。具体指法

是：如图 6-5 所示，左手拇指按住第七孔，食指按住第六孔，中指按住第五孔，无名指按住第四孔，小指轻轻扶在附管上，防止乐器因手指按孔不严而变音。

右手拇指放在主管第三孔的背面，食指按住第三孔，中指按住第二孔，无名指按住第一孔，小指扶在乐器的附管上，起稳定乐器的作用。在图 6-6 中，7 个音孔全部为黑色，表示全部音孔均按闭。

由于 $\underset{\cdot}{5}$ 音的指法按孔最多，任何一个手指按孔不严都会导致乐器发音怪异，因此须确保每个音孔都不漏气，在气息运用上，$\underset{\cdot}{5}$ 音需要用更强、更急的气流来演奏。

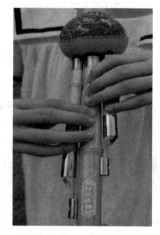
图 6-5 $\underset{\cdot}{5}$ 音的指法

图 6-6 $\underset{\cdot}{5}$ 音的按孔

6.3.2 练习曲

<div align="center">

$\underset{\cdot}{5}$音练习曲

</div>

$1 = C$ $\dfrac{4}{4}$ 全按作$\underset{\cdot}{5}$

$$\underset{\cdot}{5} \quad - \quad - \quad - \quad ^\vee \; \bigg| \; \underset{\cdot}{5} \quad - \quad - \quad - \quad ^\vee \; \bigg| \; \underset{\cdot}{5} \quad - \quad - \quad - \quad ^\vee \; \bigg| \; \underset{\cdot}{5} \quad - \quad - \quad - \quad \bigg\|$$

6.4 演奏知识

本章要求掌握以下演奏知识。

1. 低音和高音

写在音符下方的点称为低音点，带有此点的音称为低音，如 $\underset{\cdot}{5}$。

上方和下方都没有点的音称为中音，如 5。

写在音符上方的点称为高音点，带有此点的音称为高音，如 $\overset{\cdot}{5}$。

2. 八分音符

当两个音下方有段小横线将它们连在一起时，这两个音被称为八分音符。八分音符的每个音分别只有半拍，两个音合起来为一拍，如 $\underline{\underset{\cdot}{5}\ 6}$。

3. 如何掌握半拍子节奏

当两个音符下方有一条线将它们连在一起时，这两个音符都是半拍时值，打拍子时一定要将这两个音符看作前半拍和后半拍两部分的组合，核心要素是在拍点处手要根据速度的快慢作适当停留，例如 ![拍点].

打拍子练习

练习提示：本练习主要训练打半拍子的方法，当手打下去时口唱前半拍音符的"哒"，当手抬起来的时候口唱后半拍音符"哒"，两个半拍音符合起来正好为完整的一拍。

6.5 综合练习曲

综合长音练习曲

综合练习曲一

综合练习曲二

1 = C $\frac{2}{4}$ 筒音作 5̣

5̣ 6̣ 1 ∨ | 6̣ 1 2 ∨ | 1 2 3 ∨ | 2 3 5 ∨ | 3 5 6 ∨ | 6 5 3 ∨ |

5 3 2 ∨ | 3 2 1 ∨ | 2 1 6̣ ∨ | 1 6̣ 5̣ ∨ | 1 - | 1 - ‖

综合练习曲三

1 = C $\frac{2}{4}$ 筒音作 5̣

5̣ 6̣ 1 2 | 3 - ∨ | 6̣ 1 2 3 | 5 - ∨ | 1 2 3 5 | 6 - ∨ |

6 5 3 2 | 1 - ∨ | 5 3 2 1 | 6̣ - ∨ | 3 2 1 6̣ | 5̣ - ‖

演奏提示：在演奏上述三个练习曲时需要先打拍子唱谱，两个音一拍（即八分音符）的节奏要准确，在掌握 1、2、3、5、6 和低音 5̣、6̣、7̣ 的唱名以及延音线的唱法后再进行演奏。

6.6 乐曲

荡秋千

1 = C $\frac{4}{4}$ 筒音作 5̣

章兴宝 曲

5̣ - 6̣ 7̣ | 7̣ 6̣ 5̣ - ∨ | 6̣ - 7̣ 6̣ | 7̣ 5̣ 6̣ - ∨ |

7̣ - 6̣ 7̣ | 5̣ 6̣ 7̣ - ∨ | 6̣ 5̣ 6̣ 7̣ | 6̣ 7̣ 5̣ - ‖

演奏提示：要准确把握每个音符的时值。第一小节和第二小节的两个 7 音上有跨小节的延音线，相当于一个两拍的 7̣。

第7章　入门技巧及乐理

7.1　单吐技巧的训练

7.1.1　认识单吐技巧

单吐的标记为大写英文字母"T"，方法是先用舌头顶住上腭，然后快速缩回，在舌头缩回时气息冲出来发"吐"字。

单吐的训练可以分三步进行：

（1）在口腔内念字"吐吐吐……"。

（2）去掉韵母，只发声母"TTTT……"，体会舌头在口腔内的位置和动作。

（3）在乐器上练习发音。

如果一开始无法用舌头抵住上腭，可以先将舌头放在葫芦丝吹嘴上，等掌握单吐后再慢慢将舌头退回至上腭。

舌头抵在上腭位置的好处是可以避免将口水吐入乐器里，发音也更灵敏。

单吐分为连吐和断吐，连吐是保持音的时值的吐奏，断吐是缩短音符时值的吐奏。断吐的效果是发音跳跃且有弹性，也可称为跳音，标记为"▼"，如 $\dot{1}\dot{1}\dot{1}\dot{1}|\dot{1}\,-\,|$。

实际演奏效果为 $\underline{1010}\ \underline{1010}\,|\,1\,-\,|$。

7.1.2　练习曲和乐曲

<div align="center">

单吐练习曲

</div>

1＝C $\frac{2}{4}$ 全按作 $\underset{\cdot}{5}$

演奏提示：本曲全曲采用吐音演奏，先用断吐的方式练习，再用连吐的方式练习，在训练舌头

技巧的同时强化全按作 5 的指法。

玛丽有只小羊羔

1 = C　$\frac{2}{4}$　筒音作 5

<div align="right">美国民歌</div>

```
T   T  T    T      T   T   T          T   T   T          T   T   T
3   2  1    2  |   3   3   3      V|   2   2   2      V|   3   5   5      V|

T   T  T    T      T   T   T   T      T   T   T   T
3   2  1    2  |   3   3   3   1  |   2   2   2   2  |   1       -      V‖
```

其多列

<div align="right">云南哈尼民歌</div>

1 = C　$\frac{2}{4}$　筒音作 5

```
5   3   3        |   5   3   3   V|   6   6   1   3  |   2   1   2      V|

3   5   3   2    |   1   2   6   V|   1   6   6      |   1   6   6      ‖
```

演奏提示：本曲训练吐音的运用，当一个音连续出现两次的时候，第二个音必须用吐音演奏来与第一个音区分开。

7.2　附点节奏的训练

7.2.1　认识附点节奏

加在音符右下角的点称为附点，带附点的音符称为附点音符，它的时值是没有附点的音符的 1.5 倍，一拍附点音符总是和八分音符搭配使用，它们共同组成两拍子附点节奏 x· x。如 x· x 中的第一个音（即 x·）在没有附点时是一拍，加了附点后则是一拍半，第二个音符（即 x）在没有减时线时是一拍，当下方有减时线时，时值缩短为半拍（即八分音符）。

打拍子练习

$\frac{4}{4}$

练习提示：本练习重点训练附点节奏的打拍方法，附点音符为一拍半时值，手的走势为"下、

上、下"（如 ╲╱ 所示），全过程中口唱附点音符的"哒"，当手向上抬起时唱后面的八分音符"哒"。两个音符时值合起来正好组成两拍子。

7.2.2　练习曲和乐曲

附点节奏练习曲

1 = C　2/4　全按作 5̣

T
5̣· 　6̣ | 1 　2 | 3 2 1 6̣ | 5̣ 　- ∨ | 1· 　2 | 3 　5 | 6 6 3 | 5 　- ∨ |

T
6̣· 　5̣ | 3 　5 | 6 5 3 1 | 2 　- ∨ | 5̣· 　6̣ | 3 　2 | 1 　- | 1 　- ‖

望春风

1 = C　4/4　全按作 5̣　　　　　　　　　　　　　　邓雨贤　曲

T　T
5̣· 　5̣ 6̣ | 1 　2 　1 2 3 　- ∨ | 5· 　3 3 2 1 | 2 　- 　- 　- ∨ |

T　　T
3· 　5 5 　3 5 | 1· 　2 2 　- ∨ | 5· 　3 3 　2 | 1 　- 　- 　- ∨ |

T　　T
2· 　2 3 　2 1 | 6̣· 　5̣ 6̣ 1 　- ∨ | 6̣· 　1 2 1 3 | 5 　- 　- 　- ∨ |

T　T　　　T　　T
5̣· 　5̣ 6̣ 5̣ 3 | 3 　2 1 6̣ 　- ∨ | 5· 　3 3 　2 | 1 　- 　- 　- ‖

演奏提示：本曲的训练重点是在熟练掌握全按作 5̣ 的指法基础上强化附点节奏和单吐技巧。在演奏之前先打拍子唱谱，注意唱准附点节奏。

单吐的运用有两处：第一是每个乐句的第一个音，第二是乐句中相邻且相同的两个音中的第二个音。

7.3　切分节奏的训练

7.3.1　认识切分节奏

切分节奏常用的节奏型是 x x x，由于中间的一个音仿佛将第一个音和第三个音切分开，因此被称为切分节奏。在此节奏中，中间的音最强，时值也最长，为一拍，前后两个音都是半拍。切分节奏还有很多变型，如 xx x x、xx x x、xx x xx，但无论怎样变化，中间的一个音始终

是最强的音，而且是一拍的时值。

打拍子练习

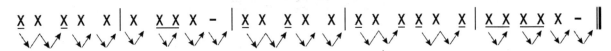

练习提示：重点掌握好切分节奏中一拍子音的手势走向。

7.3.2　练习曲

切分节奏练习曲

1 = C　2/4　全按作 5̣

演奏提示：本曲重点训练附点节奏和切分节奏，同时强化全按作 5̣ 的指法和单吐音技巧的运用。乐谱中的 0 为休止符，表示声音的休息与停止，当遇到休止符时要停止吹奏。第一小节的三个休止符下面都有一条减时线，都是八分休止符，因此都要停止半拍的时值，乐曲最后的一个休止符是四分休止符，要停止一拍的时值。

7.4　综合训练乐曲

大风车

孟卫东　曲

1 = C　4/4　全按作 5̣

第Ⅲ篇　进阶篇

第8章 一级乐曲相关的基础训练、技巧训练和演奏知识

8.1 4音的指法及训练

8.1.1 4音的指法

4音的指法有三种：

第一种是按住第一、二、三、四、五、七孔，打开第六孔，这种指法用得最频繁。

第二种是按住第七孔和第六孔半孔，其他音孔全部打开，此指法一般用于滑音演奏。

第三种是在第一种指法基础上将第一孔开半孔，这种指法是根据乐器的情况，在第一种指法音偏低时采用微调第一孔的办法来调整音准。对于初学者而言，在音准概念不是很好的情况下，一般建议选择第一种指法。

图8-1展示了4音的三种指法。

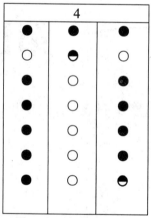

图8-1　4音的三种指法

8.1.2 练习曲

音阶练习曲

1 = C $\frac{4}{4}$ 简音作 5̣

| 1 - - - ∨ | 2 - - - ∨ | 3 - - - ∨ | 4 - - - ∨ | 5 - - - ∨ | 6 - - - ∨ |

| 6 - - - ∨ | 5 - - - ∨ | 4 - - - ∨ | 3 - - - ∨ | 2 - - - ∨ | 1 - - - ∨ |

| 7̣ - - - ∨ | 6̣ - - - ∨ | 5̣ - - - ∨ | 6̣ - - - ∨ | 7̣ - - - ∨ | 1 - - - ‖ |

8.1.3　结合单吐的训练

闪烁的小星星

法国民歌

1 = C　2/4　筒音作5

新疆舞曲

新疆民歌

王洛宾改编

1 = C　2/4　筒音作5

8.1.4　结合连音的训练

往事难忘

爱尔兰民歌

1 = C　2/4　筒音作5

演奏提示：本曲出自爱尔兰民歌《很久以前》，由英国曲作家、剧作家托马斯·黑恩·贝理创作。本曲未标明吐音记号，训练目的是在掌握 4 音指法的基础上，复习单吐的运用原则。

划小船

1 = C 2/4 全按作 5̣　　　　　　　　　　　　　德国民歌

欢乐颂

1 = C 4/4 全按作 5̣　　　　　　　　　　　　　贝多芬　曲

活指练习曲

1 = C 4/4 筒音作 5̣

演奏提示：所谓活指练习就是提高手指灵活性的练习，练习时手指要放松，先慢速练习，等熟练后再加快，最终一口气吹完全曲，每天都可以进行此练习。

8.2　技巧训练

8.2.1　打音的训练

打音符号为"扌"，一般是在同一个音连续出现两次或者两次以上时为了区分它们而使用的，它具有和吐音一样的功能。

演奏方法是在演奏第二个音时用手指快速在当前发音孔上打一下，并富有弹性地抬起来，吹奏打音时气息要连贯，不可断开。

打音实质是在本音出来之前增加了一个下方二度音。

打音练习曲

1 = C　$\frac{4}{4}$　筒音作 5̣

8.2.2　音头及音尾的控制训练

在葫芦丝的演奏中，如果气息的控制不到位，可能导致每吹奏一个乐句都会在开始和结尾处产生一个"咕"音，对乐曲的音色产生极大的影响，这种噪音是微弱的气流导致葫芦丝的簧片震动而产生的。

为了避免产生"咕"音，需要在乐句的开始处用舌头轻吐一下，让气息一步到位；在乐句结尾处，嘴巴要及时张开，将多余的气从口中排除，以免冲击簧片。在嘴巴张开的时候，葫芦丝的吹嘴要贴住下唇，避免吹嘴因为嘴巴的张开而在口中摆动。

长音练习曲

1 = C　$\frac{4}{4}$　全按作 5̣

演奏提示：本曲需要重点关注长音音头和音尾的"咕"音是否消除。

8.3　演奏知识

1. $\frac{3}{4}$ 拍

以四分音符为一拍，每小节有三拍的拍子称为 $\frac{3}{4}$ 拍，此拍子的强弱感为"强弱弱"，有强烈的舞蹈性节奏感。

下面是两首示例乐曲。

法国号

1 = C　$\frac{3}{4}$　筒音作 5̣

法国民歌

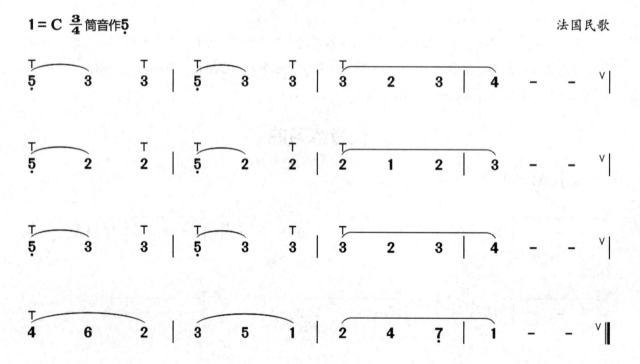

新年好

1 = C　3/4　筒音作 $\underline{5}$

英国儿歌

2. 反复记号

两条带点的且相对的双纵线符号即反复记号，其标记为 ‖: :‖，反复记号之间的音乐需要重复演奏一次，见谱例《婚誓》最后一句。

8.4　综合练习曲

综合练习曲

1 = C　2/4　筒音作 $\underline{5}$

演奏提示：每一句开头的第一个音用吐音演奏。当相邻的两个音相同时，可在第二个音上采用吐音或者打音来进行区分。

8.5 必学乐曲

金孔雀轻轻跳

1 = C $\frac{2}{4}$ 筒音作5

任明 曲

演奏提示：本曲是吐音和打音的综合练习曲，需要严格按照标记符号来演奏。每一句的音头需要用吐音演奏。

婚誓

1 = C $\frac{3}{4}$ 全按作5

雷振邦 曲

演奏提示：本曲是电影《芦笙恋歌》的主题歌曲，因此又名《芦笙恋歌》，由著名电影音乐作曲家雷振邦先生根据云南地区拉祜族音乐素材创作而成。先慢速演奏，按照换气记号换气，熟练后提高速度，此时第二小节的换气记号可以省略，第三小节第一拍的1音需要用吐音演奏。曲中最后一句标有反复记号，需要演奏两遍。

8.6　选学乐曲

排钟

1 = C　$\frac{3}{4}$　全按作 5̣　　　　　　　　　　约翰·汤姆森　曲

3　1　2 ｜ 5̣　-　- ∨ ｜ 1　2　3 ｜ 1　-　- ∨ ｜

3　2　1 ｜ 5̣　-　- ∨ ｜ 5̣　2　3 ｜ 1　-　- ‖

演奏提示：本曲主要训练三拍子的节拍感，全曲用连音演奏，每一句的第一个音用吐奏。

月儿船

1 = C　$\frac{3}{4}$　全按作 5̣　　　　　　　　　　章兴宝　曲

5　-　6 ｜ 5　-　3 ｜ 1　-　3 ｜ 2　-　- ∨ ｜ 5　-　6 ｜ 5　-　3 ｜

6̣　-　2 ｜ 1　-　- ∨ ｜ 3　-　2 ｜ 1　-　6̣ ｜ 3　-　5 ｜ 2　-　- ∨ ｜

2　-　3 ｜ 5　-　6 ｜ 3　-　2 ｜ 1　-　- 1 ｜ -　-　- ‖

老麦克唐纳

1 = C　$\frac{4}{4}$　全按作 5̣　　　　　　　　　　美国民歌

1　1　1　5̣ ｜ 6̣　6̣　5̣　- ∨ ｜ 3　3　2　2 ｜ 1　-　- ∨ 5̣ ｜

1　1　1　5̣ ｜ 6̣　6̣　5̣　- ∨ ｜ 3　3　2　2 ｜ 1　-　- 0 ∨ ｜

1　1　1　- ∨ ｜ 1　1　1　- ∨ ｜ 1　1　1　1 ｜ 1　1　1　- ∨ ｜

1　1　1　5̣ ｜ 6̣　6̣　5̣　- ∨ ｜ 3　3　2　2 ｜ 1　-　-　- ‖

演奏提示：全曲用吐音演奏，在每一句内吐音要保持时值，演奏到第九小节时可打开高音附管。

第9章 二级乐曲相关的基础训练、技巧训练和演奏知识

9.1 $\underset{\cdot}{3}$ 音的指法及训练

9.1.1 $\underset{\cdot}{3}$ 音的指法

如图 9-1 所示，低音 $\underset{\cdot}{3}$ 的指法同低音 $\underset{\cdot}{5}$ 的指法完全一样，要按住全部音孔，但是气息运用不同。演奏 $\underset{\cdot}{3}$ 音时气息要求非常弱，犹如哈气的感觉，由于音孔较多，任何一个手指按孔不严都会导致乐器发音怪异，因此须确保每个音孔完全闭孔，嘴角放松，让气息变得很轻、很弱。

图 9-1 $\underset{\cdot}{3}$ 音的按孔

9.1.2 长音练习

长音练习曲一

$1 = C$ $\dfrac{4}{4}$ 全按作 $\underset{\cdot}{5}$

$\underset{\cdot}{3}$ – – – \lor | $\underset{\cdot}{3}$ – – – \lor | $\underset{\cdot}{3}$ – – – \lor | $\underset{\cdot}{3}$ – – – \lor ‖

演奏提示：吹奏 $\underset{\cdot}{3}$ 音时除了气息轻缓外，嘴唇的控制尤为重要。可以先张开嘴，把葫芦丝吹嘴放在下唇上，然后慢慢闭嘴，当上嘴唇碰到葫芦丝吹嘴时即停止，此时吹气气流会从吹嘴边流出，这样很少一部分气流进入吹嘴，这个音就轻松发出来了。

长音练习曲二

1 = C $\frac{4}{4}$ 筒音作 $\underset{\cdot}{5}$

| 1 - - - ∨ | $\underset{\cdot}{7}$ - - - ∨ | $\underset{\cdot}{6}$ - - - ∨ | $\underset{\cdot}{5}$ - - - ∨ | $\underset{\cdot}{3}$ - - - ∨ | $\underset{\cdot}{3}$ - - - ∨ |

| $\underset{\cdot}{5}$ - - - ∨ | $\underset{\cdot}{6}$ - - - ∨ | $\underset{\cdot}{7}$ - - - ∨ | 1 - - - ∨ | 2 - - - ∨ | 3 - - - ∨ |

| 5 - - - ∨ | 6 - - - ∨ | 5 - - - ∨ | 3 - - - ∨ | 2 - - - ∨ | 1 - - - ‖

9.1.3　五声音阶练习

五声音阶练习曲

1 = C $\frac{2}{4}$ 筒音作 $\underset{\cdot}{5}$

| $\underline{\underset{\cdot}{3}\ \underset{\cdot}{5}\ \underset{\cdot}{6}\ 1}$ | 2 - ∨ | $\underline{\underset{\cdot}{5}\ \underset{\cdot}{6}\ 1\ 2}$ | 3 - ∨ | $\underline{\underset{\cdot}{6}\ 1\ 2\ 3}$ | 5 - ∨ | $\underline{1\ 2\ 3\ 5}$ | 6 - ∨ |

| $\underline{6\ 5\ 3\ 2}$ | 1 - ∨ | $\underline{5\ 3\ 2\ 1}$ | $\underset{\cdot}{6}$ - ∨ | $\underline{3\ 2\ 1\ \underset{\cdot}{6}}$ | $\underset{\cdot}{5}$ - ∨ | $\underline{2\ 1\ \underset{\cdot}{6}\ \underset{\cdot}{5}}$ | $\underset{\cdot}{3}$ - ∨ | $\overset{\frown}{1}$ - ‖

演奏提示：演奏之前先打拍子唱谱，强化八分音符的节奏的训练。本曲中最后一个音是中音 1，上面的符号 " $\overset{\frown}{\ }$ " 是自由延长符号，有此符号的音需要根据情绪适当延长。

9.1.4　音的转换练习

中低音变换练习曲

1 = C $\frac{4}{4}$ 筒音作 $\underset{\cdot}{5}$

| $\underset{\cdot}{3}$ - 5 - | $\underset{\cdot}{3}$ - 5 - | $\underset{\cdot}{3}$ - 5 - | 1 - - - ∨ | $\underset{\cdot}{3}$ - 5 - | $\underset{\cdot}{3}$ - 5 - | $\underset{\cdot}{3}$ - 6 - | 5 - - - ∨ |

| $\underset{\cdot}{5}$ - 5 - | $\underset{\cdot}{5}$ - 5 - | $\underset{\cdot}{5}$ - 5 - | 3 - - - ∨ | $\underset{\cdot}{5}$ - 5 - | $\underset{\cdot}{5}$ - 5 - | $\underset{\cdot}{5}$ - 6 - | 5 - - - ∨ |

| $\underset{\cdot}{6}$ - 6 - | $\underset{\cdot}{6}$ - 6 - | $\underset{\cdot}{6}$ - 6 - | 3 - - - ∨ | $\underset{\cdot}{6}$ - 6 - | $\underset{\cdot}{6}$ - 6 - | $\underset{\cdot}{6}$ - 2 - | 1 - - - ‖

9.1.5　结合单吐的练习

快乐的啰嗦

1 = C　$\frac{2}{4}$ 筒音作 5

<div align="right">彝族民歌</div>

演奏提示：此曲在彝族民歌《快乐的啰嗦》原谱基础上，根据葫芦丝的音域特点，用筒音作 5 的指法改编而成，演奏时需要按照换气记号换气。

9.2　技巧训练

9.2.1　单倚音的训练

1. 认识倚音

倚音分为单倚音和复倚音，加在本音左上角的一个小音符称为单倚音，它与本音通过一条小弧线连接起来；加在本音左上角的两个或两个以上的音符称为复倚音，它也通过弧线与本音连接起来。

吹奏倚音时有两点需要注意：

一是倚音需要用吐音演奏，本音不用吐音。复倚音只需要吐在第一个倚音上，后面的倚音和本音均不能吐。

二是倚音的时值要短。因为倚音的时值是从本音中抽出来的，所以演奏倚音的时候不能增长原来拍子的时值。如：$\frac{6}{8}$ 2 － |实际演奏成 3 2· 　 2。

2. 单倚音的练习

单倚音练习曲

1 = C　$\frac{2}{4}$ 筒音作 5

3. 乐曲

小白菜

1 = C $\frac{3}{4}$ 全按作 5

河北民歌

$$\frac{3}{5}\ 3\ 3\ |\ 2\ -\ -\ ∨\ |\ \frac{3}{5}\ 3\ \underline{3\ 2}\ |\ 1\ -\ -\ ∨\ |\ 1\ \frac{2}{3}\ 2\ |\ \frac{1}{6}\ -\ -\ ∨\ |$$

$$\frac{1}{2}\ 1\ \frac{6}{1\ 6}\ |\ 5\ -\ -\ ∨\ |\ 6\ -\ \underline{1\ 6}\ |\ 5\ -\ -\ ∨\ |\ 6\ 2\ -\ |\ \frac{1}{6}\ 5\ -\ \|$$

9.2.2　复倚音的训练

1. 复倚音的注意事项

演奏复倚音时，同单倚音的情形一样，不能增长原来拍子的时值。例如：$\frac{23}{}2\ -\ -\ -\ |$ 实际演奏成 $\underline{2\ 3}\ 2\ 2\ -\ -\ |$；$\frac{5612}{}3\ -\ -\ -\ |$ 实际演奏成 $\underline{5\ 6\ 1\ 2}\ 3\ -\ -\ |$。

2. 复倚音的练习

复倚音练习曲一

1 = C $\frac{4}{4}$ 筒音作 5

$$\frac{56}{5}\ -\ -\ -\ ∨\ |\ \frac{61}{6}\ -\ -\ -\ ∨\ |\ \frac{32}{1}\ -\ -\ -\ ∨\ |\ \frac{35}{2}\ -\ -\ -\ ∨\ |\ \frac{12}{3}\ -\ -\ -\ |$$

$$\frac{23}{5}\ -\ -\ -\ ∨\ |\ \frac{35}{6}\ -\ -\ -\ ∨\ |\ \frac{676}{5}\ -\ -\ -\ ∨\ |\ \frac{121}{6}\ -\ -\ -\ ∨\ |\ \frac{232}{1}\ -\ -\ -\ ∨\ |$$

$$\frac{321}{2}\ -\ -\ -\ ∨\ |\ \frac{532}{3}\ -\ -\ -\ ∨\ |\ \frac{613}{5}\ -\ -\ -\ ∨\ |\ \frac{123}{6}\ -\ -\ -\ ∨\ |\ \frac{5676}{5}\ -\ -\ -\ |$$

$$\frac{6765}{6}\ -\ -\ -\ ∨\ |\ \frac{5612}{3}\ -\ -\ -\ |\ \frac{5613}{2}\ -\ -\ -\ ∨\ |\ \frac{1232}{1}\ -\ -\ -\ |\ 1\ -\ -\ -\ \|$$

复倚音练习曲二

1 = C $\frac{4}{4}$ 筒音作 5

$$\frac{56}{5}\ \cdot\ \ 6\ |\ \frac{12}{1}\ \cdot\ \ 2\ |\ \underline{3\ 2}\ \underline{1\ 6}\ |\ \frac{56}{5}\ -\ ∨\ |$$

$$\frac{32}{1}\ \cdot\ \ 2\ |\ \frac{65}{3}\ \cdot\ \ 6\ |\ \underline{5\ 6}\ \underline{3\ 1}\ |\ \frac{23}{2}\ -\ ∨\ |$$

$\overset{5612}{3}$ · 　 $\underline{5}$ ｜ $\overset{6}{5}$ · 　 $\underline{3}$ ｜ 2 3 1 2 ｜ $\overset{61}{\underline{6}}$ － ∨ ｜

$\overset{6765}{\underline{6}}$ · 　 $\underline{1}$ ｜ $\overset{321}{2}$ · 　 $\underline{3}$ ｜ 2 $\underline{1}$ $\underline{6}$ $\underline{5}$ ｜ $\overset{1232}{1}$ － ‖

9.2.3　颤音的训练

1. 认识颤音

颤音的符号是"**tr**"，它由本音与上方二度音快速交替、不断反复而成。

演奏颤音时有两个要求：

一是开头和结尾都必须是本音，而不能是上方二度音。

二是两个音的交替速度要均匀，不可忽快忽慢，手指要富有弹性。

2. 颤音的练习

颤音练习曲一

1 = C　$\frac{4}{4}$ 筒音作 $\underline{5}$

$\overset{tr\sim}{\underline{5}}$ － － － ∨ ｜ $\overset{tr\sim}{\underline{6}}$ － － － ∨ ｜ $\overset{tr\sim}{\underline{7}}$ － － － ∨ ｜ $\overset{tr\sim}{1}$ － － － ∨ ｜ $\overset{tr\sim}{2}$ － － － ∨ ｜

$\overset{tr\sim}{3}$ － － － ∨ ｜ $\overset{tr\sim}{5}$ － － － ∨ ｜ $\overset{tr\sim}{5}$ － － － ∨ ｜ $\overset{tr\sim}{3}$ － － － ∨ ｜ $\overset{tr\sim}{2}$ － － － ∨ ｜

$\overset{tr\sim}{1}$ － － － ∨ ｜ $\overset{tr\sim}{7}$ － － － ∨ ｜ $\overset{tr\sim}{6}$ － － － ∨ ｜ $\overset{tr\sim}{5}$ － － － ∨ ｜ $\overset{tr\sim}{1}$ － － － ∨ ‖

演奏提示：在演奏颤音时，注意手指的放松，双手的无名指相对于其他手指来说比较僵硬，因此需要多加练习。另外，当无名指颤动的时候可抬起小指，以减轻无名指颤动的负担。

颤音练习曲二

1 = C　$\frac{3}{4}$ 筒音作 $\underline{5}$

$\overset{tr\sim}{\underline{6}}$ － 1 ｜ 2 － 3 ｜ $\overset{tr\sim}{5}$ － 3 ｜ 6 － － ∨ ｜

$\overset{tr\sim}{5}$ － 6 ｜ $\overset{tr\sim}{3}$ － 5 ｜ 1 － 3 ｜ 2 － － ∨ ｜

（练习曲谱，带颤音记号 tr）

$$\dot{6} - 1 \mid 2 - 3 \mid 5 - 3 \mid 2 - - \lor$$

$$5 - 3 \mid 2 - 3 \mid 1 - 2 \mid \dot{6} - - \parallel$$

9.3　演奏知识

9.3.1　认识三连音

三连音是指将原本两个音的时值平均分成三份来演奏，例如：和 3 1 的演奏时值是一样的，都是一拍，区别在于前者是一拍演奏三个音，后者是一拍演奏两个音。

三连音中三个音的时值要一样长，需要与前十六和后十六的节奏区分开。

9.3.2　认识一拍子附点节奏

一拍子附点节奏的节奏感同两拍子附点节奏一样，在掌握了两拍子附点节奏的基础上学习此节奏是比较容易的，它就相当于两拍子的附点节奏在一拍内完成。一拍子附点节奏的两个音一共是一拍时长，其中第一个音占四分之三拍，第二音占四分之一拍，如 3· 5，实际演奏，3 从起拍开始到图示中的 3 音处，5 音则从 3 音处开始，直到结束。

9.3.3　认识弱起节奏

从弱拍开始或者从拍子的弱位开始的节奏称为弱起节奏，在打拍子时一定要在拍点后才开始演奏。

例如，从弱位开始：$\frac{2}{4}$ 0 1 2 3 | 5 - |。从弱拍开始：$\frac{2}{4}$ 0 3 | 5 - |。

下面是示例乐曲。

友谊地久天长

1 = C　$\frac{4}{4}$　全按作 5　　　　　　　　　　　　　　　苏格兰民歌

$$\dot{5} \mid 1 \cdot \underline{1}\ 1\ 3 \mid 2 \cdot \underline{1}\ 2\ \overset{\lor}{3} \mid 1 \cdot \underline{1}\ 3\ 5 \mid 6 - -\overset{\lor}{6} \mid 5 \cdot \underline{3}\ 3\ 1 \mid$$

$$2 \cdot \underline{1}\ 2\ \overset{\lor}{\underline{3}\ 2} \mid 1 \cdot \underline{\dot{6}\ \dot{6}}\ \dot{5} \mid 1 - -\overset{\lor}{6} \mid 5 \cdot \underline{3}\ 3\ 1 \mid 2 \cdot \underline{1}\ 2\ \overset{\lor}{6} \mid 5 \cdot \underline{3}\ 3\ 5 \mid$$

$$6 - -\overset{\lor}{6} \mid 5 \cdot \underline{3}\ 3\ 1 \mid 2 \cdot \underline{1}\ 2\ \overset{\lor}{\underline{3}\ 2} \mid 1 \cdot \underline{\dot{6}\ \dot{6}}\ \dot{5} \mid 1 - - - \parallel$$

演奏提示：本曲每一句的第一拍都处于四拍子的弱位处，注意乐曲的强弱关系。

9.3.4　筒音作 $\dot{5}$ 的指法

表 9-1 是筒音作 $\dot{5}$ 的指法表。

表 9-1　筒音作 $\dot{5}$ 的指法表

唱名	$\underset{\cdot}{3}$	$\underset{\cdot}{5}$	$\underset{\cdot}{6}$	$\underset{\cdot}{7}$	1	2	3	4			5	6
指 法	●	●	●	●	●	●	●	●	●	●	●	○
	●	●	●	●	●	●	●	○	◐	○	○	○
	●	●	●	●	●	●	○	●	○	●	○	○
	●	●	●	●	●	○	○	●	○	●	○	○
	●	●	●	●	○	○	○	●	○	●	○	○
	●	●	●	○	○	○	○	●	○	●	○	○
	●	●	○	○	○	○	○	●	○	◐	○	○
气流 速度	特缓	加急	急	较急	适中	适中	适中	较缓			缓	更缓

说明：表中音孔由下而上分别为第一、二、三、四、五、六、七孔；●表示闭孔，○表示开孔，◐表示开半孔。

9.4　综合练习曲

综合练习曲

$1 = C$　$\dfrac{3}{4}$ 筒音作 $\dot{5}$

$\underline{\dot{5}\,6}\ \underline{7\,1}\ \underline{2\,1}\ |\ \underline{\dot{5}\,6}\ \underline{7\,1}\ \underline{2\,1}\ |\ \underline{\dot{5}\,6}\ \underline{7\,1}\ \underline{2\,1}\ |\ 2\ \ -\ \ -\ \ ^{\vee}|$

$\underline{\dot{6}\,7}\ \underline{1\,2}\ \underline{3\,2}\ |\ \underline{\dot{6}\,7}\ \underline{1\,2}\ \underline{3\,2}\ |\ \underline{\dot{6}\,7}\ \underline{1\,2}\ \underline{3\,2}\ |\ 3\ \ -\ \ -\ \ ^{\vee}|$

$\underline{\dot{7}\,1}\ \underline{2\,3}\ \underline{5\,3}\ |\ \underline{\dot{7}\,1}\ \underline{2\,3}\ \underline{5\,3}\ |\ \underline{\dot{7}\,1}\ \underline{2\,3}\ \underline{5\,3}\ |\ 5\ \ -\ \ -\ \ ^{\vee}|$

$\underline{1\,2}\ \underline{3\,5}\ \underline{6\,5}\ |\ \underline{1\,2}\ \underline{3\,5}\ \underline{6\,5}\ |\ \underline{1\,2}\ \underline{3\,5}\ \underline{6\,5}\ |\ 6\ \ -\ \ -\ \ ^{\vee}|$

9.5 必学乐曲

星星索

1 = C 4/4 筒音作 5

印度尼西亚民歌

中速 (♩ = 82)

演奏提示：本曲表达了对心爱之人的深深思恋，旋律缓慢而悠扬，感情真挚而深沉，重点是要准确把握吐音、倚音、连音及附点节奏和切分节奏。笔者在原歌曲乐谱基础上对演奏符号作了详细

标记，如按照乐谱标记进行演奏，乐曲会更有韵味。

渔光曲

1=C 4/4 筒音作5
中速稍快 ♩=94

（电影《渔光曲》插曲）

任光 曲

演奏提示：本曲曾被评为"中国电影百年百首金曲"之一，重点要掌握好倚音的演奏。笔者在原歌曲乐谱基础上对适合使用倚音和吐音技巧的地方作了标记，如按照乐谱标记进行演奏，乐曲会更有韵味。

9.6　选学乐曲

阿里郎

朝鲜民歌

1 = G　$\frac{3}{4}$　筒音作 $\underset{\cdot}{5}$

中速稍快

$\underset{\cdot}{5}\cdot$　$\underset{\cdot}{6}$ $\underset{\cdot}{5}$ $\underset{\cdot}{6}$ | $1\cdot$　$\underline{2}$ 1 2 | 3 $\underline{2\,3\,1\,\underset{\cdot}{6}}$ | $\underset{\cdot}{5}\cdot$　$\underset{\cdot}{6}$ $\underset{\cdot}{5}$ $\underset{\cdot}{6}$ | $1\cdot$　$\underline{2}$ 1 2 |

$\underline{3\,2\,1\,\underset{\cdot}{6}}$ $\underset{\cdot}{5}$ $\underset{\cdot}{6}$ | $1\cdot$　$\underline{2}$ 1 | 1 $-$ 0 | 5　5 $-$ | 5　3　2 |

3　$\underline{2\,3\,1\,\underset{\cdot}{6}}$ | $\underset{\cdot}{5}\cdot$　$\underset{\cdot}{6}$ $\underset{\cdot}{5}$ 0 | $1\cdot$　$\underline{2}$ 1 2 | $\underline{3\,2\,1\,\underset{\cdot}{6}}$ $\underset{\cdot}{5}$ $\underset{\cdot}{6}$ | $1\cdot$　$\underline{2}$ 1 | 1 $-$ 0 ‖

有一个美丽的地方

傣族民歌

杨菲　曲

1 = ♭B　$\frac{3}{4}$　全按作 $\underset{\cdot}{5}$

$\underset{\cdot}{2}$ $\underline{\underset{\cdot}{3}\,5\,3\,2}$ | 3　$3\cdot$　$\underline{2}$ | 1 $\underline{1\,\underset{\cdot}{6}\,1\,2}$ | $\underset{\cdot}{6}$ $-$ $\underline{1\,2}$ | 2 $-$ 3 5 | 1 1 3 1 | $\underset{\cdot}{5}$　1　2 |

3　$\underset{\cdot}{6}$　1 | $2\cdot$　$\underline{3\,2\,\underset{\cdot}{6}}$ | 1 $-$ 0 | $\underset{\cdot}{6}$ $\underset{\cdot}{6}$ 1 | 7 $\underset{\cdot}{6}$ $\underline{\underset{\cdot}{6}\,5}$ | $\underset{\cdot}{6}\cdot$　$\underline{\underset{\cdot}{5}\,3\,5}$ | 3 $-$ $\underline{5\,\underset{\cdot}{6}}$ |

1 $\underline{1\,\underset{\cdot}{6}\,\underset{\cdot}{5}\,3}$ | 3 $-$ 3 | $\underline{3\,5\,2}$ $\underline{2\,\underset{\cdot}{6}}$ | 1 $-$ $\underset{\cdot}{6}$ | $\underset{\cdot}{6}$ $\underset{\cdot}{6}$ 1 | 7 $\underset{\cdot}{6}$ $\underline{\underset{\cdot}{6}\,5}$ | $\underset{\cdot}{6}\cdot$　$\underline{\underset{\cdot}{5}\,3\,5}$ |

演奏提示：本曲中的上、下箭头符号为滑音，初学者可以暂时先不演奏滑音，等掌握了滑音（三级）后再将滑音演奏出来，乐曲会更有韵味。

第10章　三级乐曲相关的技巧训练和演奏知识

10.1　技巧训练

10.1.1　滑音的训练

1. 认识滑音

滑音分为上滑音和下滑音，由较低的音滑向较高的音的滑音称为上滑音，如从 $\underset{.}{6}$ 到 1 的滑音，符号为 ↗；由较高的音滑向较低的音的滑音称为下滑音，如从 1 到 $\underset{.}{6}$ 的滑音，符号为 ↘。

演奏上滑音时手指向上抹动，气息渐强；演奏下滑音时手指向下抹动，气息渐弱，等滑到低音时气息再恢复正常。

演奏滑音时需要注意三点：

一是滑音的第一个音需要用舌头吐奏。

二是手指一定是纵向的上下抹动，而不是横向的前后伸缩抹动。

三是对于几根手指的大幅度滑音，几根手指必须同时抹动，不可以有先后之分。

滑音又可以分为单滑音和复滑音。单滑音是只有上滑或者下滑的滑音。复滑音是由第一个音滑到第二个音后又滑回第一个音的滑音，就像划了一个圈，例如：

同单滑音的情形一样，演奏复滑音时，复滑音的第一个音也需要用舌头轻吐一下。

2. 滑音练习

滑音练习曲一

滑音练习曲二

1 = C 2/4 筒音作 5̣

3. 乐曲

沂蒙山小调

1 = C 3/4 全按作 5̣

山东民歌

10.1.2　虚指震音的训练

1. 认识虚指震音

虚指震音又称为隔孔震音，演奏符号是"●～～～～～"，它是葫芦丝演奏技巧中最具傣族风格的技巧。

演奏方法是在本音音孔下方的音孔上采用按半孔的方式进行手指的颤动，从而产生音波。按半孔并不意味着刚好按住孔的一半，具体要以实际声音效果而定，不可多也不可少。例如：筒音作 5̣ 的 3 音虚指震音演奏方法是左手无名指在第四音孔上作半孔颤动，1 音的虚指震音演奏方法是右手中指在第二音孔上作均匀颤动。

低音 5̣、6̣ 没有虚指震音，需要用气震音来代替虚指震音，气震音技巧将在后面章节中介绍。

演奏虚指震音时需要注意两点：

一是手指的震动频率要适中，不能太快也不能太慢。

二是一般采用手指按半孔的方式颤动，而不是按全孔颤动。

2. 虚指震音练习曲

虚指震音练习曲

1 = C　$\frac{4}{4}$筒音作 $\underset{\cdot}{5}$

10.1.3　波音的训练

1. 认识波音

波音又称为小颤音，它的标记是 "~"，它的演奏方式同颤音一样，只是手指颤动的次数减少，手指一般颤动一次或者两次，例如： $\overset{\sim}{3}$ 的演奏效果是 $\underline{35353}$。

演奏波音时如果需要用舌轻吐，舌头吐的位置总是在波音三个音或者五个音的第一个音上。如 $\underline{35353}$，舌头只能吐在第一个 3 上。

蒙古风格的波音一般是三度波音，此技巧将在《牧歌》《春到草原》《孤独的黑骏马》等乐曲中运用到。

2. 波音的练习

波音练习曲

1 = C　$\frac{4}{4}$筒音作 $\underset{\cdot}{5}$

演奏提示：本曲中的每一个波音都需要用舌头轻吐一下，吐的位置总是在波音的第一个音上。

九月九的酒

1 = C $\frac{4}{4}$ 全按作 5

<div align="right">朱德容 曲</div>

演奏提示：本曲在原乐谱基础上进行了加花处理，每句的音头用吐音演奏。除了有特殊标记的地方外，当一个音连续出现两次或者三次时，需要在它第二次和第三次出现时吐一下。当吐音和波音同时出现时，将舌头吐在波音的第一个音上。

10.2 演奏知识

10.2.1 D.S. 记号

D.S. 是 Da Segno 的缩写，意思是从有记号处反复，在简谱中的记号就是 "𝄋"。当乐曲中出现 D.S. 记号时要从 𝄋 处开始反复，直到 Fine 处结束或一直演奏到乐曲结尾。如果在反复过程中遇到两个 "⊕"，还需要跳过两个 ⊕ 之间的音乐，继续往下演奏。

10.2.2 力度符号

力度是音乐中重要的表情，对音乐情绪的表达和音乐的感染力起到决定性的作用，力度的强弱表示演奏时音量的大小。

常见的力度符号如表 10-1 所示。

表 10-1 常见的力度符号

弱力度的符号及含义		强力度的符号及含义	
符号	力度及音量	符号	力度及音量
ppp	极弱，音量极小	fff	极强，音量极大
pp	很弱，音量很小	ff	很强，音量很大
p	弱，音量小	f	强，音量大
mp	较弱，音量较小	mf	较强，音量较大
◁	渐弱，音量由大逐渐变小	▷	渐强，音量由小逐渐变大
fp	强后变弱，音量由大突然变小	sf	个别音加强，音量加大

10.2.3　十六分音符

1. 认识十六分音符

当有两条小横线在四个音符下方并将它们连在一起时，表示这四个音都为十六分音符，其中每个音都只有八分音符的一半，即四分之一拍，四个音总时值是一拍，如 **X X X X**。

当十六分音符和其他音符组合在一起时，可以形成多个节奏。

当两个十六分音符和一个八分音符组成一拍时就构成了前十六后八的节奏（如 **X X X**）和前八后十六的节奏（如 **X XX**）；当附点八分音符和一个十六分音符组成一拍时就构成了小附点节奏（如 **X· X**）。下方有两条减时线的音都是十六分音符。

2. 十六分音符的训练

家乡扇子

1 = C　2/4　筒音作 5　　　　　　　　　　　　　　　章兴宝　曲

康定情歌

1 = C　2/4　全按作 5　　　　　　　　　　　　　　　四川民歌

好宝宝快睡觉

1 = C　2/4　筒音作 5　　　　　　　　　　　　　　　章兴宝　曲

（此处为五线谱/简谱乐谱内容）

10.3 综合练习曲

综合练习曲

1 = C 2/4 全按作 5̣

（乐谱内容）

演奏提示：演奏时低音 3̣ 和其他音的衔接要自然，不留痕迹。

10.4　必学乐曲

彝族酒歌

1=♭B　2/4　筒音作5

中速

彝族民歌

演奏提示：彝族酒歌是那坡县彝族聚众饮酒时唱的歌，他们在酒席间大都以歌代言，因此乐曲被称为酒歌。本曲轻快、柔和，需要熟练、灵巧地运用波音技巧。笔者在原曲乐谱基础上对演奏符号作了详细标记，如按照乐谱标记进行演奏，乐曲会更有韵味。

月光下的凤尾竹

施光南 曲
唐甜甜 制谱

（此处为简谱片段）

演奏提示：本曲是葫芦丝乐曲中最经典、流传最广的乐曲之一，由著名作曲家施光南先生创作而成，描写融融月光下傣族青年男（小卜冒）和女（小卜少）之间纯洁的爱情故事，旋律优美动听，给人心旷神怡的感觉。由于七孔葫芦丝音域受限，因此这里省略了原曲的中间部分。笔者在原乐谱基础上对演奏符号作了详细标记，演奏时要充分利用乐谱标记的滑音、虚指震音和波音技巧以展示出婉转飘逸的傣族音乐韵味。

10.5　选学乐曲

甜蜜蜜

1 = C　4/4　全按作 5　　　　　　　　　　印尼民歌

（此处为甜蜜蜜简谱）

演奏提示：本曲在原乐曲基础上进行了加花处理，其中的倚音全部采用滑音演奏。

郊游

1 = C　2/4　筒音作 5　　　　　　　　　　台湾童谣

中速　兴奋地

（此处为郊游简谱）

演奏提示：本曲在原曲基础上进行了加花处理，演奏波音时手指要放松，富有弹性。

绿岛小夜曲

1＝F　4/4　筒音作5

周蓝萍　曲

♩＝72

演奏提示：本曲是一首流行歌曲，曾获得"台湾百年十大金曲"票选第三名和"百年经典"票选第五名。演奏时要重点体会弱起节奏的韵律。

映山红

1＝♭B　2/4　（筒音作5）

傅庚辰　曲

中速稍慢　向往、期待地

mp

演奏提示：本曲是电影《闪闪的红星》中的插曲，入选"中国共产党中央委员会宣传部推荐的100首爱国歌曲"。笔者在原曲基础上进行了加花处理。因为记谱方式的不同，全曲须采用低八度方式演奏，即把高音演奏成中音，把中音演奏成低音，重点加强对葫芦丝3音的控制能力。

远方飞来的金孔雀

何维青　曲
冯晓泉　编配

第11章　四级乐曲相关的技巧训练和演奏知识

11.1　技巧训练

11.1.1　双吐的训练（AAAA 型）

1. 认识双吐技巧

双吐技巧是葫芦丝演奏中非常重要且具有一定难度的技巧，它是在单吐技巧的基础上，再利用舌根与上腭截断气流后爆破而产生一个"库"音，同单吐的"吐"音快速交替出现，连续演奏成"吐库吐库……"，其符号标记为"TKTK……"。

双吐技巧通常在十六分音符中运用，速度快，需要舌头和手指的密切配合，因此对手指和舌头的基本功要求都很高。

练习双吐之前，要先学会用"库"字发音。"库"音可采用念字法训练，先在口腔中练习"库库库库库……"，体会舌根的动作，再练习"KKKKKK……"，只发虚声，不发韵母，气流的强度要同"吐"一样，最后在葫芦丝上尝试用"库"字吹奏发音。

在"库"字能发音后再练习双吐，可以分三步进行训练：

第一步用念字法反复读"吐库吐库……"两个字，体会舌尖和舌根的动作。

第二步去掉韵母，只念声母，练习"TKTK……"。

第三步在乐器上尝试，一开始可以选择中音 1、2、3，再扩展到其他音。"库"音比较难发，要放慢速度，加强气流的爆发力。

2."库"音练习曲

"库"音练习曲

1 = C　4/4　筒音作5

3. AAAA 型双吐的练习

根据双吐中四个音是否相同，双吐可以分成很多类型。所谓 AAAA 型双吐，即四个音都相同的双吐，它是双吐技巧中最容易但却非常重要的一种，只有吹好这类双吐才能更好地演奏其他类型的双吐。

双吐练习曲一（AAAA）

双吐练习曲二（AAAA）

演奏提示：全曲用双吐一口气奏完，始终以"TKTK"四个音为一个单位，不要乱。

11.1.2　三吐的训练（AAA 型）

1. 认识三吐技巧

三吐技巧是单吐技巧和双吐技巧的组合，一般用于前十六节奏和后十六节奏，演奏三吐时八分音符用单吐，十六分音符用双吐，形成跳跃欢快的声音效果，犹如轻快的马蹄声。例如：

T TK TTK　　TKT TKT
吐吐库 吐吐库 或者 吐库吐 吐库吐 。

根据三吐中三个音是否相同，三吐可以分成很多类型。所谓 AAA 型三吐，即三个音都相同的三吐。

2. 三吐练习曲

三吐练习曲一

三吐练习曲二

11.2　演奏知识

1. $\frac{3}{8}$、$\frac{6}{8}$、$\frac{9}{8}$拍子

$\frac{3}{8}$拍子同$\frac{3}{4}$拍子一样，也是强弱弱的舞蹈性的感觉，不同的是它以八分音符为一拍，每小节有3拍。

$\frac{3}{8}$拍乐曲的演奏速度一般会明显快于$\frac{3}{4}$拍的乐曲。$\frac{3}{8}$拍一般以画三角形作为打拍子指挥图势，三角形的每一条边为一拍。在$\frac{3}{8}$的乐曲中八分音符或两个十六分音符都为一拍，四分音符为两拍，附点四分音符为三拍，如《湖边的孔雀》中间段。

$\frac{6}{8}$是以八分音符为一拍，每小节有6拍，在实际读谱时一般会以$\frac{3}{8}$为基本拍，每小节2个这样的基本拍。

$\frac{9}{8}$是以八分音符为一拍，每小节有9拍，在实际读谱时一般也会以$\frac{3}{8}$为基本拍，每小节3个这样的基本拍。

2. 引子

引子在乐曲的开始部分，有酝酿情绪、创造意境、提示内容的作用，一般是散板和自由拍子。

3. 尾声

尾声在乐曲的结尾部分，它和引子有对称性，具有补充、扩展和加强终止感的作用，很多尾声素材来自乐曲的主题，给人意犹未尽之感。

4. 重音记号

重音记号用"＞"表示，加在音符的上方，表示演奏该音时需要有力度，且须保持时值。

5. 跳音

跳音用小三角形"▼"标记在音符的上方，表示演奏此音时需要缩短时值，一般至少缩短一半的时值。

11.3　综合练习曲

综合练习曲

1 = C　2/4　筒音作 5

小快板 ♩ = 110

曹文工　曲

演奏提示：本曲选自《中国音乐学院社会艺术水平考级（葫芦丝巴乌）》教材中曹文工教授创作的葫芦丝四级练习曲第 8 首，略有改动。

11.4 必学乐曲

湖边的孔雀

（葫芦丝独奏）

杨正玺 曲

1 = C 2/4 3/8 全按作 5

抒情、优美地

（乐谱部分）

演奏提示：本曲描写孔雀在湖边漫步和嬉戏的场景，慢板部分旋律悠扬婉转，中段快板变换拍

子，欢快喜悦，速度较快。要掌握三拍子打拍子的方法，演奏难点是 $\frac{3}{8}$ 拍节奏的准确性。笔者在原乐谱基础上对演奏符号作了详细标记，如按照乐谱标记进行演奏，乐曲会更有韵味。

月夜

（葫芦丝独奏）　　　　龚启森　曲

演奏提示：本曲难点是快板部分的三吐的演奏，需要在专门的强化训练后学习本曲。笔者在原乐谱基础上对演奏符号作了详细标记，如按照乐谱标记进行演奏，乐曲会更有韵味。

11.5　选学乐曲

春天在哪里

1 = F　2/4　筒音作5

潘振声　曲

活泼地

演奏提示：笔者在原曲基础上进行了加花处理，演奏三吐时要尽量使用舌尖部位，且动作要小。

阿佤人民唱新歌

1=♭B 2/4 全按作5

杨正仁　曲

热烈欢快地

演奏提示：本曲实际演奏速度较快，但一定要先经过慢速练习，节奏要准确，等熟练后再慢慢提速。

情深谊长

1=C 9/8 6/8 筒音作5

臧东升　曲

行板

1=♭E (换bE调葫芦丝)

演奏提示：要在掌握好八九拍和八六拍节奏的基础上演奏此曲，注意延音线的演奏。笔者在原曲乐谱基础上对演奏符号作了详细标记，若按照乐谱标记进行演奏，乐曲会更有韵味。

花满楼

1 = G或D $\frac{4}{4}$ 全按作5

李春华 曲

情深意切地

第12章 五级乐曲相关的基础训练、技巧训练和演奏知识

12.1 全按作1的指法训练

12.1.1 认识全按作1的指法

在葫芦丝的演奏中有时会遇到高音 1̇ 和高音 2̇，此时如果用全按作 5̣ 的指法就会发现这两个音无法演奏出来，为了解决这个问题，需要转换指法。如果乐曲音域在低音 6̣ 和高音 2̇ 之间，可以采用全按作1的指法。

表12-1是全按作1的指法表。

表 12-1　全按作 1 的指法表

唱名	6̣	1	2	3	4	5	6	7			1̇	2̇
指法	●●●●●●●	●●●●●●●	●●●●●●○	●●●●●○○	●●●●○○○	●●●○○○○	●●○○○○○	●○●●●○○	●⊖●●●○○	●○●●●○○	●○○○○○○	○○○○○○○
气流速度	特缓	加急	急	较急	适中	适中	适中	较缓			缓	更缓

说明：表中音孔由下而上顺序为一、二、三、四、五、六、七孔，●表示闭孔，○表示开孔，⊖表示按半孔。

12.1.2 练习曲

长音音阶练习曲

1 = D $\frac{4}{4}$ 筒音作1

1 - - - ∨ | 2 - - - ∨ | 3 - - - ∨ | 4 - - - ∨ | 5 - - - ∨ | 6 - - - ∨ | 7 - - - ∨

i - - - ∨ | 2̇ - - - ∨ | 2̇ - - - | i - - - ∨ | 7 - - - ∨ | 6 - - - ∨ | 5 - - - ∨ |

4 - - - ∨ | 3 - - - ∨ | 2 - - - ∨ | 1 - - - ∨ | 6̣ - - - ∨ | 1 - - - ‖

五声音阶练习曲

$\frac{4}{4}$ 全按作1

6̣ 1 2 3 5 3 2 1 | 6̣ - - - ∨ | 1 2 3 5 6 5 3 2 | 1 - - - ∨ |

2 3 5 6 i 6 5 3 | 2 - - - ∨ | 3 5 6 i 2̇ i 6 5 | 3 - - - ∨ |

2̇ i 6 5 3 5 6 i | 2̇ - - - ∨ | i 6 5 3 2 3 5 6 | i - - - ∨ |

6 5 3 2 1 2 3 5 | 6 - - - ∨ | 5 3 2 1 6̣ 1 2 3 | 5 - - - ∨ | 3 2 1 6̣ 1 2 3 2 | 1 - - - ‖

12.1.3　乐曲

草原情歌

$\frac{4}{4}$ 筒音作1

徐缓、抒情

青海民歌

6 i 2̇ i 7 6 i 2̇ | 2̇· i 7 6 i i 7 | 6 - - - ∨ |

6 i 2̇ i 6 5 6 5 4 5 ∨ | 6 i 4 5 6 5 4 3 2 | 2 - - - :‖

理发师

1 = D $\frac{2}{4}$ 筒音作1

澳大利亚民歌

中速

演奏提示：本曲在原曲基础上进行了加花处理。

草原就是我的家

筒音作1 $\frac{2}{4}$

蒙古族民歌

欢快地

12.2　技巧训练

12.2.1　后波音

1. 认识后波音

所谓后波音是指手指的波动时间延迟和推后的波音，它不同于正常的波音。相比于正常波音，后波音的本音的时值更长，例如：2 的后波音的实际演奏效果是 2·32。为了区分后波音和普通的波音，笔者将后波音的符号记于音符的右上角，例如：6 为 6 的后波音，3 为 3 的后波音。

2. 后波音的练习

军港之夜

1 = C $\frac{2}{4}$ 全按作 5̣

中速稍慢 宁静、抒情地

刘诗召 曲

章兴宝 标注

演奏提示：要认真读谱并严格区分波音和后波音的演奏。

12.2.2 小连音的训练

1. 认识小连音

小连音是两个音或者四个音连在一起的连音，因为音符很少，所以它被称为小连音。演奏小连音时每个连音的第一个音用舌吐奏，连音内的其他音不必用舌吐奏，气息要连贯，实际效果是"吐呼"的感觉。

2. 小连音的练习

小连音练习曲

 $\frac{2}{4}$ 全按作 5̣

$$
\begin{array}{cccc}
\overset{T}{\underline{7\,1\,2\,3}} & \overset{T}{\underline{5\,3\,2\,1}} & | & \overset{T}{\underline{7\,1\,2\,3}} & \overset{T}{\underline{5\,3\,2\,1}}^{\vee} & | & \overset{T}{\underline{1\,2\,3\,5}} & \overset{T}{\underline{6\,5\,3\,2}} & | & \overset{T}{\underline{1\,2\,3\,5}} & \overset{T}{\underline{6\,5\,3\,2}}^{\vee} &
\end{array}
$$

$$
\begin{array}{cccc}
\overset{T}{\underline{6\,5\,3\,2}} & \overset{T}{\underline{1\,2\,3\,5}} & | & \overset{T}{\underline{6\,5\,3\,2}} & \overset{T}{\underline{1\,2\,3\,5}}^{\vee} & | & \overset{T}{\underline{5\,3\,2\,1}} & \overset{T}{\underline{7\,1\,2\,3}} & | & \overset{T}{\underline{5\,3\,2\,1}} & \overset{T}{\underline{7\,1\,2\,3}}^{\vee} &
\end{array}
$$

$$
\begin{array}{cccc}
\overset{T}{\underline{3\,2\,1\,7}} & \overset{T}{\underline{6\,7\,1\,2}} & | & \overset{T}{\underline{3\,2\,1\,7}} & \overset{T}{\underline{6\,7\,1\,2}}^{\vee} & | & \overset{T}{\underline{2\,1\,7\,6}} & \overset{T}{\underline{5\,6\,7\,1}} & | & \overset{T}{\underline{2\,1\,7\,6}} & \overset{T}{\underline{5\,6\,7\,1}} & | & \overset{T}{1}\overset{\vee}{0}\overset{T}{1}\overset{\vee}{0} & | & \overset{T}{1}\overset{\vee}{0}\overset{T}{1}\overset{\vee}{0} &\|
\end{array}
$$

演奏提示：每个小连音的第一个音用舌吐一下，最后四个 1 全部用舌吐。

12.2.3　连吐的训练

1. 认识连吐

连吐是小连音加吐音的演奏技巧，常见的是小连音加双吐，实际效果是"吐呼吐库"的感觉。

2. 连吐的练习

连吐练习曲

$\dfrac{2}{4}$ 全按作 **5**

（连吐练习曲乐谱）

12.2.4　腹震音的训练

1. 认识腹震音

腹震音又称气震音，演奏此音时依靠腹部的颤动产生气流的强弱变化，进而产生具有歌唱性的音波，其符号是"〰〰〰〰〰〰"。腹震音对于音乐的歌唱性和感染力具有重要意义，因此应高度重视。

对于腹震音，可以按照以下三步进行练习。

第一步，先吹奏四个断开的音，只用腹部的力量，体会小腹的动作，一小节换一口气，如：1 0 1 0 1 0 1 0 ∨ 2 0 2 0 2 0 2 0 ｜。

第二步，将这四个音连起来演奏，针对每个音进行快速渐弱练习，四个音不用舌头断开，一小节换一口气，如：1 1 1 1 ∨ 2 2 2 2 ｜。

第三步，在长音上练习，增大震动的频率。先用每拍震两次的速度练习，震动幅度较大，频率较小，一小节震动八次，再用每拍震四次的速度练习，震动幅度较小，频率较大，一小节震动十六次，等熟练后可自由控制震动的频率和震动幅度。

2. 腹震音长音的练习

腹震音长音练习曲

1 = C　4/4　全按作5

5 — — — ∨｜6 — — — ∨｜7 — — — ∨｜1 — — — ∨｜2 — — — ∨｜3 — — — ∨｜

5 — — — ∨｜6 — — — ∨｜6 — — — ∨｜5 — — — ∨｜3 — — — ∨｜2 — — — ∨｜

1 — — — ｜7 — — — ∨｜6 — — — ∨｜5 — — — ∨｜6 — — — ∨｜1 — — — ‖

敖包相会

1 = F　4/4　筒音作1

通福　曲

12.3　演奏知识

轻吐音是吐音的一种，它不同于断吐、双吐和三吐。轻吐音的舌头力度会更轻，吐后气息需要保持呼出，具体运用可分为以下几种情况：

（1）每个乐句的第一个音需要用舌头轻吐出来，如果第一个音是倚音，则吐在倚音上，本音不再吐奏。

（2）滑音的起始音需要用舌头轻吐出来。

（3）连音线的第一个音需要用舌头轻吐出来。

（4）如果一个音连续出现两次或两次以上，那么除了第一个音，后面的几个音都需要用舌头吐出来，有时这个吐音也可以用打音、叠音代替。

12.4　综合练习曲

综合练习曲

演奏提示：本曲由《中国音乐学院社会艺术水平考级（葫芦丝巴乌）》教材中曹文工教授作曲的葫芦丝五级练习曲第 3 首改编而成。

12.5　必学乐曲

竹林深处

1 = D　4/4　2/4　全按作 5　　　　　　　　　（葫芦丝独奏）　　　　　　　　　杨正玺、龚全国　曲

演奏提示：本曲根据云南德宏州的《葫芦箫调》创作而成，是一首具有典型傣族风格的乐曲。在傣族，男子通过演奏《葫芦箫调》表达对心爱女子的爱慕之情，而年轻女子则通过《葫芦箫调》来识别伴侣。本曲描写了傣族青年男女的爱情故事，引子和尾声部分需要充分展示葫芦丝的二度、三度、四度滑音的运用，节奏自由。中板部分应演奏得缠绵悠远，抑扬顿挫，快板部分须打开附管，严格按照连音和吐音的标记演奏，具有一定的难度，须先慢速正确演奏小连音和三吐，再逐渐提速，最终达到标准速度。笔者在原乐谱基础上对演奏符号作了详细标记，如按照乐谱标记进行演奏，乐曲会更有韵味。

版纳之夜

（葫芦丝独奏）

曹鹏举 曲

1＝C 4/4 全按作1

慢板

中板 转1＝F 筒音作5

Fine

渐慢

演奏提示：本曲取材于傣族民间的歌舞调，属于宫廷音乐，乐曲典雅、庄重。演奏时要掌握好全按作 1 的指法，要重新建立指法调式体系，千万不可将全按作 1 的指法翻译成全按作 5 的指法来演奏。笔者在原乐谱基础上对演奏符号作了详细标记，如按照乐谱标记进行演奏，乐曲会更有韵味。

12.6 选学乐曲

小红帽

简音作1 $\frac{2}{4}$

巴西儿童歌曲

清清玉湖水

李春华 曲

演奏提示：本曲中板部分旋律优美，要充分利用滑音技巧奏出弦乐婉转、丝滑的韵味，其中，2 音符上的"又"为叠音技巧，此技巧可等学完第 15 章后再加入。小快板段注意连线和跳音符号结合使用时，跳音只需要缩短音符时值，不需要再用舌头吐奏，可打开附管演奏。

人们向往的地方

1 = G $\frac{2}{4}$ 全按作 5

傣族民歌风味

卫明儒 曲

演奏提示：本曲由云南德宏州著名傣族葫芦丝演奏家、作曲家卫明儒创作而成，是一首旋律优美的声乐作品，用葫芦丝演奏时更是婉转动听，沁人心脾，深受大众的喜爱。演奏时要充分利用滑音和轻吐舌技巧。

第13章 六级乐曲相关的技巧训练和演奏知识

13.1 技巧训练

13.1.1 AABB 型、AAAB 型和 ABBB 型双吐的训练

1. 认识 AABB 型、AAAB 型和 ABBB 型双吐

AABB 型双吐：前面两个音为相同的 A 音，后面两个音为相同的 B 音。

AAAB 型双吐：前面三个音为相同的 A 音，后面一个音为 B 音。

ABBB 型双吐：前面一个音为 A 音，后面三个音为相同的 B 音。

由于音符的组合不同，不同类型的双吐演奏的难度会有所不同。虽然舌头动作一样，但 AAAA 型双吐的四个音是同一个音，一拍之内手指不必变动，因此最容易掌握，而 AABB 型、AAAB 型、ABBB 型双吐要求手指变化一次，与 AAAA 型双吐相比，难度稍高一些。

2. AABB 型双吐的训练

双吐练习曲一（AABB）

1 = C 2/4 筒音作 5　　　　　　　　　　　　　　　章兴宝 曲

演奏提示：先慢速演奏，按照换气记号换气，全曲用两口气吹完，等熟练后再加快速度，全曲用一口气吹完。

3. AAAB 型双吐的训练

双吐练习曲二 (AAAB)

1=C $\frac{4}{4}$ 筒音作5

<div align="right">章兴宝 曲</div>

```
  T K T K    T K T K    T K T K    T K T K │   T K T K    T K T K    T K T K    T K T K │
  6 6 6 5    7 7 7 6    1 1 1 7    2 2 2 1 │   7 7 7 6    1 1 1 7    2 2 2 1    3 3 3 2 │
  · · ·      · · ·        ·  ·       ·            · · ·        ·  ·       ·
```

```
  T K T K    T K T K    T K T K    T K T K │   T K T K    T K T K    T K T K    T K T K
  1 1 1 7    2 2 2 1    3 3 3 2    5 5 5 3 │   2 2 2 1    3 3 3 2    5 5 5 3    6 6 6 5 ∨│
    ·  ·       ·                              ·                              · · ·
```

```
  T K T K    T K T K    T K T K    T K T K │   T K T K    T K T K    T K T K    T K T K
  5 5 5 6    3 3 3 5    2 2 2 3    1 1 1 2 │   3 3 3 5    2 2 2 3    1 1 1 2    7 7 7 1 │
  · · ·      · · ·      · · ·      · · ·                                         · · ·
```

```
  T K T K    T K T K    T K T K    T K T K │   T K T K    T K T K    T K T K    T K T K    T
  2 2 2 3    1 1 1 2    7 7 7 1    6 6 6 7 │   1 1 1 2    7 7 7 1    6 6 6 7    5 5 5 6 │ 1 - - - ‖
  · · ·      · · ·      · · ·      · · ·                · · ·      · · ·
```

演奏提示：先慢速演奏，按照换气记号换气，全曲用两口气吹完，等熟练后再加快速度，全曲用一口气吹完。

4. ABBB 型双吐的训练

双吐练习曲三 (ABBB)

1=C $\frac{2}{4}$ 筒音作5

<div align="right">章兴宝 曲</div>

```
  T K T K   T K T K │  T K T K   T K T K │  T K T K   T K T K │  T K T K   T K T K │  T K T K   T K T K │
  5 6 6 6   5 6 6 6 │  6 7 7 7   6 7 7 7 │  7 1 1 1   7 1 1 1 │  1 2 2 2   1 2 2 2 │  2 3 3 3   2 3 3 3 │
  · · · ·   · · · ·                        ·  ·  ·     ·  ·  ·     ·          ·
```

```
  T K T K   T K T K │  T K T K   T K T K │  T K T K   T K T K │  T K T K   T K T K │  T K T K   T K T K │
  3 5 5 5   3 5 5 5 │  5 6 6 6   5 6 6 6 ∨│  6 5 5 5   6 5 5 5 │  5 3 3 3   5 3 3 3 │  3 2 2 2   3 2 2 2 │
```

```
  T K T K   T K T K │  T K T K   T K T K │  T K T K   T K T K │  T K T K   T K T K │  T
  2 1 1 1   2 1 1 1 │  1 7 7 7   1 7 7 7 │  7 6 6 6   7 6 6 6 │  6 5 5 5   6 5 5 5 │  1      -      ‖
  ·          ·          ·  ·  ·     ·  ·  ·     ·  ·  ·     ·  ·  ·
```

演奏提示：先慢速演奏，按照换气记号换气，全曲用两口气吹完，等熟练后再加快速度，全曲用一口气吹完。

5. ABBB 型双吐的训练

双吐练习曲四 (ABBB)

1=C $\frac{2}{4}$ 筒音作5

<div align="right">章兴宝 曲</div>

```
  T K T K   T K T K │  T K T K   T K T K │  T K T K   T K T K │  T K T K   T K T K │  T      T
  6 1 1 1   6 5 5 5 │  6 1 1 1   6 5 5 5 │  6 1 1 1   2 1 1 1 │  6 1 1 1   2 1 1 1 │  6   0   6   0 │
  ·                    ·                    ·          ·          ·          ·        ·        ·
```

```
TK TK  TK TK    TK TK  TK TK    TK TK  TTTK    TK TK  TK TK    T       T
6333   2333  | 6333   2333  | 6222   1222  | 6222   1222  | 1   0   1   0  |

TK TK  TK TK    TK TK  TK TK    TK TK  TK TK    TK TK  TK TK    T       T
6555   3555  | 6555   3555  | 6666   5666  | 6666   5666  | 5   0   5   0  |

TK TK  TK TK    TK TK  TK TK    TK TK  TK TK    TK TK  TK TK    T       T
6555   3222  | 5333   2111  | 3222   1666  | 2111   6555  | 1   0   1   0  ‖
```

13.1.2　ABB 型三吐的训练

1. 认识 ABB 型三吐

ABB 型三吐由一个八分音符和两个相同的十六分音符组成，此类三吐音开头的 A 音是八分音符，用单吐 T 演奏，单吐如采用保持音演奏则会显得笨拙，因此建议采用断吐演奏，使乐音更具跳跃性。后面两个十六分音符 BB 用双吐 TK 演奏。

2. ABB 型三吐练习曲

三吐练习曲（ABB）

1 = C 2/4　筒音作 5

```
T  TK  T  TK   T  TK  T  TK   T  TK  T  TK   T  TK  T  TK   T  TK  T  TK   T  TK  T  TK
5  11  6  11 | 5  11  6  11 | 5  22  1  22 | 5  22  1  22 | 5  33  2  33 | 5  33  2  33 |

T  TK  T  TK   T  TK  T  TK   T  TK  T  TK   T  TK  T  TK   T  TK  T  TK   T  TK  T  TK
5  55  3  55 | 5  55  3  55 | 6  55  3  22 | 5  33  2  11 | 3  22  1  66 | 2  11  6  55 |

T  TK  T       T  TK  T  TK   T  TK  T  TK   T  TK  T  TK   T  TK  T  TK   T  TK  T  TK
1  11  1  0  ∨| 6  33  1  33 | 6  33  1  33 | 6  33  1  33 | 6  33  3  0 ∨| 6  22  1  22 |

T  TK  T  TK   T  TK  T  TK   T  TK  T       T  TK  T  TK   T  TK  T  TK   T  TK  T  TK
6  22  1  22 | 6  22  1  22 | 6  22  0  ∨ | 6  66  5  66 | 6  66  5  66 | 6  66  5  66 |

T  TK  T       T  TK  T  TK   T  TK  T  TK   T  TK  T  TK   T  TK  T  TK   T  TK  T  TK
6  66  6  0 ∨ | 6  55  5  33 | 3  22  2  11 | 5  33  3  22 | 2  11  1  66 | 3  22  2  11 |

T  TK  T  TK   T  TK  T  TK   T  TK  T  TK   T  TK  T  TK   T  TK  T  TK   T  TK  T
1  66  6  55 | 2  11  1  66 | 6  55  5  55 | 1  11  1  11 | 1  11  1  0  ‖
```

13.2　演奏知识

1. 认识三十二分音符

当一个音符下方有三条减时线时这个音符就是三十二分音符，它的时值是十六分音符时值的一半，且通常和附点十六分音符（音符下方有两条减时线，右下方有附点）组合使用。常用的节奏型

为 X·XXX ，在以四分音符为一拍的节拍里，一个附点十六分音符和一个三十二分音符的时值加起来正好是半拍，两者产生的节奏感相当于在半拍里完成一个附点节奏（见本章的综合练习曲）。

当一个附点八分音符和两个三十二分音符组合使用时，会产生同后波音一样的节奏感。《弥渡山歌》曲谱中 6·66 的节奏就是这种类型，它的节奏感和后波音 2·32 的节奏感是一样的。

2. 三十二分音符示例

弥渡山歌

1=G 2/4　全按作5　　　　　　　　　　　　　　　　　云南民歌

(666 1 6553 | 6335 3216 | 6113 2312 | 6 65 6 0) | 5̲6 - | 6 - | 35̲3 - | 3 - ∨

6 35 3̲ 32 | 1 23 3216 | 3 23 1 23 | 1 21 1̲6 ∨ | 6·66 6 35 | 1 3 3216

1 23 1 23 | 1 21 1̲6 ∨ | 5̲6 - | 6 - | 35̲3 - | 3 - ∨ | 1. 1 23 1 23 | 1 21 1̲6 5

2. 6 - | 6 - ⫶| 1 23 1 23 | 1 21 1̲6 ∨ | 5̲6 - | 6 -

13.3　综合练习曲

综合练习曲

1=C 2/4　筒音作5　　　　　　　　　　　　　　　　　曹文工 曲

1·16 1 0 5 67 | 1·16 1 0 671 | 2·27 2 0 671 | 2·27 2 07 1 2 |

3·31 3 0 712 | 3·31 3 0 123 | 5·53 5 0 123 | 5·53 5 0 235 |

6·65 6 0 235 | 6·65 6 5· 3 | 5 353 3· 2 | 3232 2· 1 |

2121 6 ∨ | 3 35 6331 | 6 ∨ 1 61 | 2552 3 ∨ |

3 663 1 | 1653 2 | 3 ∨ 06 2 3212 6 | 6 - ∨ |

6·15 6 1 61 | 2552 3 | 6 363 6 | 1 53 2 ∨

演奏提示：本曲选自《中国音乐学院社会艺术水平考级（葫芦丝巴乌）》教材中曹文工教授创作的葫芦丝六级练习曲第 5 首，稍有改编，演奏时要把握好乐曲节奏和速度的统一。

13.4　必学乐曲

竹楼情歌

李海鹰 曲

杨家乐 制谱

演奏提示：本曲是一首有一定难度的乐曲，采用 F 调大葫芦丝演奏，对气息的要求较高，引子部分的连音要由慢到快地训练，设计好气口，跳音采用单吐演奏以避免"咕"音的产生，快板部分的连吐须经过专门的强化训练，由慢到快逐渐加快速度。笔者在原乐谱基础上对演奏符号作了详细标记，如按照乐谱标记进行演奏，乐曲会更有韵味。

侗乡之夜

1＝G 4/4 2/4 全按作 5

<div align="right">杨明 曲</div>

演奏提示：本曲描写侗族人民在一天劳作之后，聚集在皎洁的月光下尽情歌舞的场景。中板部分相邻的相同音多用打音演奏而不用吐音演奏，以保持乐曲的连贯性。快板部分双吐速度快，需要舌头和手指的密切配合。笔者在原乐谱基础上对演奏符号作了详细标记，如按照乐谱标记进行演奏，乐曲会更有韵味。

13.5　选学乐曲

高山青

1 = C　4/4　全按作5

♩ = 96

台湾民歌
章兴宝 标注

演奏提示：本曲继续强化后波音和三十二分音符的演奏，注意乐曲中的波音和后波音的区别。

迎春

1 = D（筒音作5）

【一】春天来了

何维青 曲

自由地

激情、欢快地

【四】

自由地

演奏提示："⊙"——气顶音。春天来了，给人们带来幸福、吉祥、美好的向往和衷心的祝愿。

小卜少

1 = D 全按作 5

杨一丹　曲

自由地

58 柔美地

演奏提示：本曲由著名作曲家、钢琴家杨一丹创作，具有鲜明的民族特色。慢板部分要注意节奏的准确性，长音的时值要足。快板部分要按照乐谱要求演奏好小连音和吐音。

第14章 七级乐曲相关的基础训练、技巧训练和演奏知识

14.1 变化音的指法训练

14.1.1 认识变化音

将基本音级升高或者降低半音而产生的音就称为变化音，在简谱中其特征是音符前面有个临时升号 # 或者临时降号 b，例如，#1、b2、#2 都是变化音。

变化音的演奏方式一般有两种（见表 14-1）：第一种采用交叉指法，第二种采用按半孔的方式。

采用交叉指法时，相邻手指出现下方手指抬起，上方手指按孔的情形。例如：#6̣（即 b7̣）只开第二孔，其他音孔全部关闭；#1（即 b2）只开第四孔，其他音孔全部关闭；#2（即 b3）只开第五孔，其他音孔全部关闭；#4（即 b5）按闭第四、五、七孔，其他音孔全部打开；#5（即 b6）打开第六、七孔，其他音孔全部关闭。

半孔指法的演奏方式是：当需要将基本音级升高半音的时候将该音上方的指孔开半孔，当需要将基本音级降低半音则将该音下方的指孔按住半孔。例如：#1 是将 1 上方的指孔（即第四孔）打开半孔；b2 是将 2 下方的指孔（即第四孔）按住半孔，以此类推。

表 14-1 全按作 5̣ 的变化音指法表

唱名	#6̣=b7̣	#1=b2	#2=b3	#4=b5	#5=b6	#5̣=b6̣	#6=b7	#1=b2	#2=b3	#4=b5	#5=b6
指法	（指法图）	（指法图）	（指法图）	（指法图）	（指法图）	（指法图）	（指法图）	（指法图）	（指法图）	（指法图）	（指法图）
气息速度	急	适中	适中	较缓	缓	急	较急	适中	适中	较缓	缓
指法类型	交叉指法						半孔指法				

14.1.2　变化音长音的训练

变化音长音练习曲

$1 = C$ $\frac{4}{4}$ 筒音作 5

3̣ - - - ∨| 4̣ - - - ∨| 5̣ - - - ∨| #5̣ - - - ∨| 6̣ - - - ∨| #6̣ - - - ∨|

7̣ - - - ∨| 1 - - - ∨| #1 - - - ∨| 2 - - - ∨| #2 - - - ∨| 3 - - - ∨|

4 - - - ∨| #4 - - - ∨| 5 - - - ∨| #5 - - - ∨| 6 - - - ∨| 1̇ - - - ‖

14.2　技巧训练

14.2.1　ABCD 型双吐的训练

1. 认识 ABCD 型双吐

ABCD 型双吐是相邻的两个音始终不同的双吐。此类双吐并非四个音完全不同，而是相邻的音始终不同，因此每吐完一个音后在吐下一个音时手指都要动一次，在一拍之内手指需要变动三次。ABCD 型双吐对手指的灵活性有更高的要求，是双吐中难度最大的类型。

一开始练习时一定要慢练，舌头和手指要密切配合，减小手指出错的频率，等熟练后逐渐加快速度，最快应达到每分钟 160 拍。

2. ABCD 型双吐练习曲

双吐练习曲(ABCD)

章兴宝　曲

$1 = C$ $\frac{2}{4}$ 筒音作 5

```
 TK TK  TK TK    TK TK  TK TK    T  TK T            TK TK  TK TK    TK TK  TK TK
 5616   5616  |  5616   5616  |  5  55  5  0  ∨ |  6121   6121  |  6121   6121  |

 T  TK T                      TK TK  TK TK    TK TK  TK TK    T  TK T            TK TK  TK TK
 6  66  6  0  ∨ |  1232   1232  |  1232   1232  |  1  11  1  0  ∨ |  2353   2353  |

 TK TK  TK TK    T  TK T            TK TK  TK TK    TK TK  TKKT    T  TT T
 2353   2353  |  2  22  2  0  ∨ |  3565   3565  |  3565   3565  |  3  33  3  0  ∨ |

 TK TK  TK TK    TK TK  TK TK    T  TK T            TK TK  TK TK    TK TK  TK TK
 6535   6535  |  6535   6535  |  6  66  6  0  ∨ |  5323   5323  |  5323   5323  |

 T  TK T            TK TK  TK TK    TK TK  TK TK    T  TK T            TK TK  TK TK
 5  55  5  0  ∨ |  3212   3212  |  3212   3212  |  3  33  3  0  ∨ |  2161   2161  |

 TK TK  TK TK    T  TK T            TK TK  TK TK    TK TK  TK TK    T  TK T
 2161   2161  |  2  22  2  0  ∨ |  1656   1656  |  1656   1656  |  1  11  1  0  ‖
```

14.2.2 ABC 型三吐的训练

1. 认识 ABC 型三吐

ABC 型三吐是三吐中难度最大的，它同 ABCD 型双吐一样，相邻的音始终不同，因此需要进行大量的慢速练习才能取得突破。

2. ABC 型三吐练习曲

三吐练习曲(ABC)

14.2.3 三度颤音和三度波音的训练

1. 认识三度颤音和三度波音

三度颤音主要用于蒙古族、藏族等少数民族的音乐中，在蒙古族，三度颤音的演奏具有马头琴的演奏风格，它的演奏符号是在颤音的符号上加一个"叉"字，如 ；类似地，三度波音也是在波音符号基础上加一个"叉"字，如 。

三度颤音与二度颤音的演奏方式有所不同，演奏二度颤音时，本位音上方相邻的手指颤动，而演奏三度颤音时则采用隔一个音孔颤动的方式。例如，演奏 1 音的三度颤音时，打开一、二、三孔，第五孔处的手指颤动，同时关闭第四、六、七孔；演奏 2 音的三度颤音时，打开第一、二、三、四孔，第六孔处的手指颤动，同时关闭第五、七孔。

三度波音在演奏指法上同三度颤音一样，但是颤动次数更少。

2. 三度颤音练习曲

三度颤音练习曲

14.3 演奏知识：认识反附点节奏

反附点节奏是指与常见的附点节奏相反的附点节奏。常见的附点节奏是附点音符在前，短音符在后，而反附点节奏是短音符在前，附点音符在后。因为节奏始于节拍的弱位，附点音符占据了其后的强拍，所以形成了切分的效果。常见的反附点节奏有一拍子反附点 ✕✕· 和两拍子反附点 ✕ ✕·，演奏时要注意前弱后强的节奏特点。

14.4 综合练习曲

<div align="center">综合练习曲</div>

演奏提示：本曲选自《中国音乐学院社会艺术水平考级（葫芦丝巴乌）》教材中曹文工教授作曲的葫芦丝六级练习曲第 6 首，演奏时注意舌头的运用。

14.5　必学乐曲

瑞丽美一

1 = D $\frac{4}{4}$ 全按作 5

卫明儒　曲

演奏提示：瑞丽市隶属云南省德宏傣族景颇族自治州，是傣文化的发祥地。本曲是一首独具瑞丽特色的葫芦丝独奏曲，旋律优美，节奏明快。演奏者要充分利用滑音、指震音和波音技巧，使乐曲更圆润、更富有感染力！

赶摆归来

1 = C 筒音作 5

李贵中　曲

演奏提示：赶摆又被称为摆，是我国云南德宏州傣族经典的民间节日。本曲曲调优美欢快，描绘了赶摆人满载而归的欢快心情。乐曲中变化音的运用使得乐曲具有独特的韵味，演奏时注意指法的掌握和快板部分跳音的运用。笔者在原乐谱基础上对演奏符号作了详细标记，若按照乐谱标记进行演奏，乐曲会更有韵味。

14.6　选学乐曲

姑娘生来爱唱歌

1 = G　4/4　全按作5

♩ = 118

朱里千　曲

多情的巴乌

1=♭B 2/4 全按作5　　　　　　　　　　　　　　　张汉举　曲

小快板　彝族民歌风

演奏提示：演奏本曲的颤音时手指颤动的频率要尽量大，使乐曲听起来更具弹性。对于其中的变化音 #1 和 #5，建议采用半孔指法并以滑音的形式来演奏，使乐曲更具民族韵味。

景颇山

林荣昌 曲

演奏提示：本曲由云南著名葫芦丝巴乌作曲家、演奏家林荣昌创作而成，作品引子悠远宁静，让人犹如身处高山之中，感受到山谷回声荡漾。主题旋律动听、跳跃，给人一种朝气蓬勃、轻松欢快之感。演奏时要带着幸福愉快的心情，同时要处理好优美的连音和跳跃的吐音之间的关系。

瑞丽美二
（葫芦丝独奏曲）

卫明儒 曲

1 = C　2/4　3/4　4/4

♩= 48　颤音由慢渐快 稍自由地

演奏提示：本曲为《瑞丽美》的另外一个版本，难度比上一版稍大一些。通过对比两个版本，读者可以更好地体会同一乐曲所使用的不同的旋律发展手法。

第 15 章 八级乐曲相关的技巧训练

15.1 技巧训练

15.1.1 ABCD 型双吐的强化训练

<h2 style="text-align:center">双吐练习曲(ABCD)</h2>

1 = C 2/4 筒音作 5̣

```
 T K T K  T K T K │ T K T K  T K T K │ T K T K  T K T K │ T K T K  T K T K │
 3 5 6 1  5 6 1 2 │ 6 1 2 3  1 2 3 5 │ 5 6 1 2  6 1 2 3 │ 1 2 3 5  2 3 5 6 │

 T K T K  T K T K │ T K T    T K T K │ T K T K  T K T K │ T K T K  T K T K │
 6 5 3 2  5 3 2 1 │ 3 2 1 6  2 1 6 5 │ 5 3 2 1  3 2 1 6 │ 2 1 6 5  1 6 5 3 │

 T K T K  T K T K │ T K T K  T K T K │ T K T K  T K T K │ T K T K  T K T K │ T
 5 6 1 2  6 1 2 3 │ 1 2 3 5  2 3 5 6 │ 6 5 3 2  5 3 2 1 │ 3 2 1 6  2 1 6 5 │ 1  - ‖
```

演奏提示：一开始用慢练的方式将音吹清晰，全曲用三口气吹完，前四小节上行一口气，中间四小节下行一口气，最后五小节一口气，等熟练后全曲用一口气奏完。

15.1.2 叠音的训练

1. 认识叠音

叠音是指几个音重叠在一起的演奏技巧。在演奏本音之前先用一个上方二度音或者三度音来装饰本音，上方的装饰音即叠音，叠音的演奏能丰富本音，它将上方音和本音重叠在一起，其符号采用"叠"字中的一个"又"来表示。

在演奏叠音时本音与前面的一个音采用连音演奏，两者中间不可以断开，否则将无法演奏出叠音。叠音的时值很短，跟打音相似，区别在于打音产生的是下方二度音，而叠音则是上方二度音或者三度音。

2. 叠音练习曲

叠音练习曲

1 = C 3/4 筒音作 5

（五线谱/简谱旋律）

阳关三叠

1 = F 2/4 4/4 全按作 5

（五线谱/简谱旋律）

演奏提示：本曲（片段）是中国古代十大名曲之一，由唐代著名歌唱家李鹤年根据王维的送别诗《送元二使安西》创作而成，原名为《渭城曲》，到了宋代，被改名为《阳关三叠》，明清时期逐渐由歌曲变成了琴曲。笔者在原古琴谱基础上，根据葫芦丝的演奏方式对原曲进行了加花处理。

15.1.3　下波音的训练

下波音与之前学的波音不同，它是本音与下方二度音之间的交替波动，它的标记是在波音的符号上加一个小竖线"～"。演奏下波音时本音和下方二度音交替出现，但要求开头和结尾都是本音，例如：3的演奏效果是323·或32323。

15.1.4　独立打音的训练

独立打音即前面没有同音的打音，这种打音与之前的打音不同，之前学过的打音是一个音连续出现两次而在第二个音上进行的打音，而独立打音是一个音只出现一次即进行的打音，如2、6，这种打音的实际演奏效果同下波音一样，先演奏本音，再打音，三个音快速重叠在一起。

15.1.5　历音的训练

历音技巧来源于竹笛或者唢呐，所谓"历音"是指在两个音之间经历自然音孔上的每个音，它

可以分为上历音和下历音。由高音到低音的历音称为上历音，反之则为下历音。上历音的标记符号是"╱"，下历音的符号为"╲"，演奏历音时速度要快，且音与音之间要尽可能均匀。

历音的起始音与结束音可以是倚音与本音，如 ╱5 （实际是将 1、2、3、5 这几个音快速演奏出来，1、2、3 三个音的总时值相当于一个倚音，因为 4 采用交叉指法，所以需要省略）；历音的起始音与结束音也可以是本音与本音，如 2╲6 （实际演奏时 2、1、7、6 这几个音应快速进行，总时值为一拍）。

下历音练习曲

15.1.6　排出余气的训练

在葫芦丝、巴乌的演奏中，气息的运用和调整是非常重要的。葫芦丝的耗气量不是很大，小葫芦丝尤为突出，有时一个乐句的演奏结束了，但吸入的气还没用完。为了演奏下一乐句，又开始吸气，这样一来体内就会有多余的二氧化碳没有释放出来，因而产生憋气现象。不仅影响正常的呼吸换气，而且使整个机体处于紧张状态，音色变得紧张，更有甚者，很多初学者以为气息不够用，错误地再多吸气，造成演奏完一个乐曲后感觉身体非常难受。那么，怎样才能做到气息顺畅，演奏自如呢？呼吸要领是在乐句结束后先把肺里的余气释放出去，再吸气即可。

15.2　综合练习曲

综合练习曲

曹文工　曲

$$\overset{2}{5} - | 5 - | \overset{2}{5} - | 5 - | \overset{\frown}{3\,5\,5\,5}\ 6\,5 | 0\,3\ 5 | \overset{\frown}{3\,5\,5\,5}\ 1\,5 |$$

$$0\ \underset{.}{6}\ 3 | \overset{\frown}{5\,2\,2\,2}\ 5\,3 | 0\,1\,2 | \overset{\frown}{6\,2\,2\,2}\ 5\,2 | 0\ \underset{.}{6}\ 1 | \overset{\frown}{1\,5\,1\,3}\ \overset{\frown}{5\,6\,5\,3} |$$

$$\overset{\frown}{1\,5\,1\,3}\ \overset{\frown}{1\,6\,5\,3} | 1\ 5\ 1\ 3 | 5\,1\,3\,6 | 5\,6\,5\,3\ 535 | 1\ 5\ 1\ 3\ \overset{\frown}{5\,6\,5\,3} | 1\ 5\ 1\ 3\ \overset{\frown}{5\,6\,5\,3} |$$

$$\overset{\frown}{1\,5\,1\,3}\ \overset{\frown}{5\,6\,5\,3} | \overset{\frown}{2\,3\,2\,6}\ 212 | \overset{\frown}{7\,5\,7\,2}\ 3532 | \overset{\frown}{7\,5\,7\,2}\ 3532 | \overset{\frown}{7\,5\,7\,2}\ 3653 |$$

$$\overset{\frown}{2\,3\,5\,2}\ 121 | 5\ 1\ \ 1\ \overset{\frown}{1\,2\,1\,2} | 12121212\ 121 | 6\ 2\ \ 2\ \overset{\frown}{2\,3\,2\,3} | 23232323\ 232 |$$

$$1\,3\ \ 3\ \overset{\frown}{3\,5\,3\,5} | 35353535\ 353 | 2\ 5\ \ 5\ \overset{\frown}{5\,6\,5\,6} | 56565656\ 565 | 6\ 5\ \ 5\ \overset{\frown}{5\,5\,5\,5} |$$

$$\overset{\frown}{5\,3\,3\,3}\ 3333 | \overset{\frown}{3\,1\,1\,1}\ 1111 | \overset{\frown}{1\,6\,6\,6}\ 6666 | 5\ 0\ 1\ 2 | \overset{2}{5}\cdot\ 3 | \overset{2}{5}\ \ 5\,3 |$$

$$1\ \underset{.}{5}\ \overset{2}{5}\ 3 | \overset{2}{5}\ - | 1\cdot\ \ \underset{.}{5} | 3\ 5\ 5\ 3 | 1\ 5\ 3 |$$

$$2\ - | \underset{.}{5}\cdot\ 2 | 2\ 5\ 1 | 3\ 5\ 1 | \underset{.}{6}\ - |$$

$$\overset{1}{\underset{.}{2}}\cdot\ \ \underset{.}{5} | \overset{1}{\underset{.}{6}}\ \ 6\ 1 | 2\ 3 | 2\ \underset{.}{6} | 1\ - |$$

$$\overset{2}{5}\ - | 5\ - | \overset{2}{5}\ - | 5\ - | \overset{\frown}{\hat{1}}\ - | 1\ 0\ \|$$

演奏提示：本曲选自《中国音乐学院社会艺术水平考级（葫芦丝巴乌）》教材中葫芦丝八级练习曲第 2 首，稍有改编，演奏时要把握好节奏，注意演奏倚音时舌头需要吐奏。

15.3　必学乐曲

渔歌

1＝F　$\frac{2}{4}$　$\frac{3}{4}$　全按作 $\underset{.}{5}$

<div align="right">严铁明　曲</div>

辽阔的

$$0\ 0\ 0\ 0\ \overset{T}{\underset{.}{6}\underset{.}{5}}\ -\ \overset{\frown 6}{6\,5\,1\,5\,2\,1}\ 3\cdot\underline{1}\ \overset{T}{\overset{53}{5}}\ 5\ -\ -\ -\ 5\ \underline{3\,5}\cdot 5 | \underline{3\,5}\cdot 5\ \overset{3}{5}\ \overset{3}{5}\ 5\ \overset{3}{5}\ \overset{5}{5}\ 5\ \overset{5}{5}\ 5$$

演奏提示：本曲吸收并融汇了傣族、苗族、萨尼族的民间音调，描绘了渔民怀着无比喜悦的心情出海扬帆、高唱渔歌和喜悦丰收的场景。笔者在原乐谱基础上对演奏符号作了详细标记，演奏时须恰到好处地运用滑音、波音、连音和吐音。

打跳欢歌

李春华　曲

演奏提示：本曲根据丽江纳西族打跳音乐改编而成，是一首深受人民喜爱的乐曲。此曲旋律优美、欢快动听，将颤音、波音、滑音、吐音等多种技巧充分加以运用，演奏时要特别注意叠音、下波音、独立打音这些新技巧的运用。本曲具有一定的难度，特别是最后一段的双吐 ABCD 型，若演奏者没有一定的基本功，将很难突破，建议演奏此曲前先强化对 ABCD 型双吐音技巧的训练。

15.4　选学乐曲

草原上升起不落的太阳

内蒙民歌

演奏提示：演奏本曲时应注意区分波音（符号在音符的正上方）和后波音（符号在音符的右上方），第19小节与20小节由中音1到低音3的六度音程跳进需要嘴唇口劲和气息的协调配合才能得以实现。

阿昌情深

1 = F　4/4　6/8　全按作5

林荣昌　曲

演奏提示：阿昌族是云南特有的、人口较少的少数民族之一，该曲是最具阿昌族音乐风格的乐曲之一。快板段轻快活泼，须使用好吐音技巧。慢板段甜美深情，须善用滑音技巧，使人感受到葫芦丝音乐的意犹未尽、回味无穷。

情歌变奏曲

（葫芦丝独奏）

1=♭B 6/4 （筒音作5）

♩=132 抒情、柔美地

易加义 曲

快板

（9）打开附管

f

p

（10）

（11）

mf mf f

f

（12）

$rit.$

演奏提示：情歌变奏曲由中国著名竹笛演奏家、教育家易加义教授创作，是葫芦丝音乐作品中极其难得的一种音乐体裁。所谓变奏曲即围绕一个主题，并按照统一的艺术构思，通过一系列的音乐发展手法变化而成的乐曲。情歌变奏曲的出现使得葫芦丝音乐作品在风格上又增加了一道亮丽的风景，同时在音乐创作手法上提供了另外一种思维，注入了新的血液。演奏时须注意叠音和历音的运用以及变化音的音准，第九段为二声部音乐，上方声部为高音附管旋律，下方声部才是乐曲的主旋律。

象脚鼓敲起的时候

1＝C 或 G（筒音作 5）

何维青　作曲
赵学贵　编曲

【引子】五色流霞彩云南

稍自由地　　　　　　　　　　　　　　　♩＝82

$\frac{4}{4}$（5.　1 3 5 ｜ 5 — — 0 ｜ 5.　1 2 3 ｜ 3 — — 0 ｜ 4.　1 4　1 6 ｜ 1 — — —

【二】孔雀灵秀开屏灿

【三】卜冒矫健鼓声荡

【尾声】竹林月夜情缠绵

演奏提示：象脚鼓是傣族等少数民族的打击乐器，因鼓身似象脚面而得名。本曲描述了傣家儿女在节日的欢庆气氛中敲起象脚鼓、吹起葫芦丝、载歌载舞的欢乐场景，抒发了人们热爱生活、憧憬未来的心情。乐段【三】提供①②两种演奏方式；选择方式②时全乐段开附管。

第16章 九级乐曲相关的技巧训练

16.1 抢气的训练

16.1.1 认识抢气技巧

快速抢气是葫芦丝演奏中重要的技巧，在进行大段的三吐时尤为重要，掌握了这个技巧后可以连续演奏而不中断。

在进行抢气的时候，一般将换气点安排在八分音符后，此时应将八分音符的时值缩短，这样才能有足够的时间去抢气，这点非常重要。

16.1.2 三吐抢气练习曲

三吐抢气练习曲

1 = G 2/4 筒音作5

16.2 综合练习曲

综合练习曲

曹文工 曲

演奏提示：本曲选自《中国音乐学院社会艺术水平考级（葫芦丝巴乌）》教材中葫芦丝九级练习曲第 2 首，演奏时要把握好连吐技巧的运用。

16.3 必学乐曲

春到草原

1=G 2/4 4/4 全按作5

严铁明 曲

演奏提示：本曲具有鲜明的蒙古音乐特色，旋律优美，沁人心脾。笔者在原乐谱基础上对演奏符号作了详细标记，演奏时须注意以下几点：引子部分需要将蒙古音乐的韵味演奏出来，慢板部分气息要充裕，小快板的转调指法要熟练，快板部分要充分利用三吐抢气的技术以确保最后一个长音的时值足够长。

欢乐的泼水节

又名《山寨情歌》

周成龙、张祖豫　曲
陈蕴制　谱

1=F　2/4　3/4　4/4

〔引子〕慢板 放附管

〔一〕象脚鼓、铓锣

演奏提示：本曲是一首深受人们喜爱、具有较大影响力的葫芦丝独奏曲，乐曲描写了傣族人民在泼水节互相泼水以示吉祥、载歌载舞、欢乐游戏的热闹场景。本曲具有一定的演奏难度，在气息控制、手指速度、连吐双吐等方面都具有很高的要求。笔者在原乐谱基础上对演奏符号作了详细标记，如按照乐谱标记进行演奏，乐曲会更有韵味。

16.4　选学乐曲

瑶族舞曲

刘铁山、茅沅 曲

1=♭B 4/4 全按作5

中速 抒情

转欢快吐奏（打开附管）

演奏提示：本曲须按照乐谱低八度演奏，即将高音演奏成中音，中音演奏成低音。

凉山情歌

（葫芦丝独奏曲）

彝族民歌
易加义 改编

1=♭B　4/4　筒音作5

散板 自由地

如歌的行板 ♩=60

茶歌

1＝C或♭B （筒音作 5̣）

王厚臣 曲

自由地

中速 热情　【一】优美如歌 ♩＝66

(开附管)

【三】翩翩起舞（开附管）♩＝88

演奏提示：本作品以陕西紫旬民歌为素材，具有热烈欢快的情绪和优美动听的旋律，描写了巴山绿水的美好景色以及采茶人庆丰收的喜悦心情。其中"＊"符号为花舌技巧，详见17.1.3节。

金色的孔雀

1＝D ²/₄　⁴/₄ 全按作1

于天佑、胡运籍　曲

引子（自由地）

转1＝G 筒音作5

演奏提示：演奏时需要注意乐曲的转调，乐曲所使用的两种指法切不可混乱。

第17章 十级乐曲相关的技巧训练

17.1 技巧训练

17.1.1 指揉音的训练

指揉音的标记是" "，它是在音孔上通过手指的揉动产生出一种类似于板胡压揉弦的效果，主要用在陕西风格的乐曲中，多用在 b7 的音上，此音具有悲剧色彩，因此常被称为"苦音"。在筒音作 5̣ 的指法上，其演奏方法是第二孔按半孔的 b7 与第三孔的 1 交替产生圆滑的揉动效果，注意食指要与中指并拢同时揉动，练习时先慢练，用耳朵听音准，熟练后可随心所欲地加快速度。

17.1.2 碎吐的训练

1. 认识碎吐技巧

碎吐是在双吐的基础上尽量加快速度，使得双吐的 TK 两个点密集交替出现，达到连点成线的效果，类似于古筝的摇指效果。要想吹好碎吐，舌头的动作幅度应尽量减小，而频率尽量增大。

2. 碎吐练习曲

碎吐练习曲

1=C $\frac{4}{4}$ 筒音作 5̣

TKTK……
5̣ - - - ∨ | 6̣ - - - ∨ | 7̣ - - - ∨ | 1 - - - ∨ |

TKTK……
2 - - - ∨ | 3 - - - ∨ | 5 - - - ∨ | 6 - - - ∨ |

TKTK……
6 - - - ∨ | 5 - - - ∨ | 3 - - - ∨ | 2 - - - ∨ |

TKTK……
1 - - - ∨ | 7̣ - - - ∨ | 6̣ - - - ∨ | 5̣ - - - ∨ |

TKTK……
5̣ - - - ∨ | 6̣ - - - ∨ | 7̣ - - - ∨ | 1 - - - ‖

演奏提示：在吐库两个音清楚的前提下尽量增加吐库的演奏数量，将动作力量集中于舌尖，舌

头的动作幅度尽量减小，动作速度尽量加快，一口气一个音。

17.1.3　花舌的训练

1. 认识花舌技巧

花舌又称打嘟噜，标记为"*"，靠气息的冲击带动舌头的震动，一开始可以通过嘴唇打嘟噜的方式去理解舌头的震动感。有的人天生就会，特别是说话喜欢带儿化音的北方人，学打花舌非常容易。

花舌的练习可以采用三步走的方式进行：

第一步，先在口中反复说"嘟噜嘟噜……"，其目的是将舌头练习得非常灵活。

第二步，将舌尖轻轻翘起来，用比较大的气流去冲击舌头，让其震动，此时舌头务必放松、悬空，切不可触碰上腭或者牙齿背面的任何部位，口腔可适当放大。

第三步，在葫芦丝上练习，此时舌头的动作要小，尽量只用舌尖震动。

2. 花舌练习曲

花舌练习曲

1 = C 2/4 筒音作 5

演奏提示：本曲按照气口换气，全曲用花舌演奏，一口气内花舌须连续不断地颤动。

凤阳花鼓

1 = D 4/4 筒音作 1

安徽民歌

演奏提示：本曲出自人民音乐出版社小学七年级下册音乐教材，笔者在原曲基础上进行了加花处理。

17.1.4　剁音的训练

1. 认识剁音技巧

剁音技巧是北方竹笛最常用的技巧之一，运用到葫芦丝上也能表现出一种热烈欢腾、有力度的氛围。它表示将两个音快速地重合在一起，剁音与历音的区别在于，前者没有两个音中间的经过音。

剁音的演奏方法是第一个音用舌吐有力度地吐奏，同时多个手指有力度地按孔，气息密切配合，产生一种犹如空盆快速反扣到水面的空洞声音效果。

2. 剁音练习曲

剁音练习曲

1 = C 2/4 筒音作 5

17.1.5　指变音的训练

指变技巧是通过手指的半孔抹动将音高降低半音或全音后再抹动回原来的音高的滑音技法，例如，《灞柳情》引子中 $\overset{·}{7}$ | 676765 4. 中的 6767 就是通过第六孔的半孔抹动产生的，《黄土谣》慢板中 5#4.5. 5 — 中的 5 与 #4 的滑动也是通过第六孔的半孔滑动产生的。

17.2　综合练习曲

综合练习曲

曹文工　曲

2/4　3/4（筒音作 5）
♩= 128

演奏提示：本曲选自《中国音乐学院社会艺术水平考级（葫芦丝巴乌）》教材中曹文工教授作曲的葫芦丝六级练习曲第 1 首，后半段双吐部分是演奏难点，先慢速练习，把握好节奏。

17.4　必学乐曲

雪莲花开

1 = G　4/4　全按作5

李春华　曲

西部民歌风　自由地
（前奏）

演奏提示：在演奏本曲前须先掌握半音阶的演奏，曲中变化音要根据实际需要恰当选用交叉指法或者采用半孔指法演奏。本曲中 4 音的指法：演奏这个音时气息同演奏 3 音时一样轻缓，如图 17-1 所示，第一孔微微打开一点，大约在 1/6 处，这个音容易吹得偏高，需要用耳朵听音准，从而控制音孔打开的程度。

图 17-1　4 音的按孔和开孔

牧歌

李镇 曲

1=F　2/4　4/4　全按作5

蒙古民歌风味　引子自由

演奏提示：本曲是一首具有典型蒙古风格的巴乌独奏曲，由蒙古族著名竹笛演奏家李镇创作而成，描写了蒙古草原宽广辽阔、静谧优雅和万马奔腾的壮丽景色。引子部分应注意蒙古风格三度波音的运用，快板部分的吐音是 ABCD 型，其演奏颇有难度，需要大量的慢速练习，再逐步提速以达到实际的演奏要求。笔者在原乐谱基础上对演奏符号作了详细标记，如按照乐谱标记进行演奏，乐曲将更有韵味。

17.5　选学乐曲

孤独的黑骏马

1 = D（G调筒音作1）

李春华 曲

自由地 宽广、向往

乂
3. 5 6 i 6 5 | 6 - - - | 6. i 6 5 | 3. 5 6 i 6 5 3 2 | 1. 2 3 6 | 2. 3 2 1 |

5 3 5 6 2 i | 6 - - - | 6666 66ii 6666 5555 | 3355 66ii 6655 3322 |

1111 1122 3333 6666 | 2222 2233 2222 1111ˇ | 5533 5566 2 0 i 0 |

技巧①骏马奔腾
6666 6666 6666 6 0 | XXXXXXXX | XXXXXXXX | XXXXXXXX | XXXXXXXX |

4333 4333 4333 4333 | 5#444 5444 5444 5444 | 6#555 6555 6555 6555 |

i777 i777 i777 i777ˇ | ii77♭7766 ♭77♭77 66#55 | 66#55 ♭55#44 5544 ♭4433 |

技巧②模仿马叫
4333 4333 4333 4333 | X X X X X X X X | X X X X X X X X |

X X X X X X X X | X X X X X X X X | 6666 66ii 6666 6655 |

3355 66ii 6655 3322 | 1111 1122 3333 6666 | 2222 2233 2222 1111ˇ |

5533 5566 2 0 i 0 | 6666 6666 6666 6666 | 6666 6666 6666 6666 | 6 0 0 0 ‖

ff

　　演奏提示：本曲是一首蒙古风格的作品，体现了孤独与成功的辩证关系，富有人生哲理。本曲创造性地运用复合技巧极大地提高了葫芦丝的表现力，因此亦是葫芦丝演奏者都想挑战的一首巅峰之作。

　　复合技巧的运用有三处。一是打音和叠音的重叠使用，此技法要求打音在前，叠音在后，两个技巧快速重叠在一起。二是运用葫芦丝碎吐与慢速滑音的复合技巧，此技巧的声效模拟了万马奔腾的厮杀场景，具体演奏方法如下：从 #1 音慢滑至 4 音，再慢滑至 3 音，整个过程中舌吐始终保持碎吐，此为一个循环，反复进行这个动作三次，并逐渐加速。三是运用花舌与大幅度滑音复合技巧模仿马叫，具体演奏方法如下：由中音 1 音快速滑至高音后，四、五、六三指同时渐闭至 4 音，最后，一、二、三指快速同时拍打至中音 1 音，整个过程中始终保持花舌演奏。

第IV篇　拓展篇

第18章　循环换气技法及训练

18.1　认识循环换气技法

循环换气技法由唢呐技巧演变而来，由一代竹笛宗师赵松庭先生率先将其运用于竹笛。他在竹笛独奏曲《早晨》上运用的循环换气技术在竹笛界引起轰动，后来循环换气技术被广泛运用于各种吹管乐器，包括西洋管乐器，在葫芦丝上运用循环换气被称为高难度技巧。

在学习循环换气技法前应该先明白其换气原理。众所周知，人的气管只有一根，不可能在同一根管道里同时进出气流，那么，如何才能做到一边吹气一边吸气呢？首先要从概念上明白，真正的循环换气其实不是在"吹气"的同时吸气，而应该是在"挤气"的同时吸气。

为了避免在吸气的时候使葫芦丝发音中断，必须在吸气的同时利用口腔收缩的力量将口腔内的空气挤压出去以使葫芦丝发音。此技法的训练可以分三步进行：

第一步，可先不在葫芦丝上练习，只训练挤气的动作。可以先将嘴对着自己的手背来感受口腔收缩挤压出来的气流，然后在乐器上用口腔挤气发音。

第二步，训练在口腔挤气的同时用鼻子吸气，这是最难掌握的步骤，一旦这个步骤顺利完成，基本上已经掌握了循环换气技法。

第三步，在口腔的空气即将挤完的时候用鼻子吸入的空气衔接吹奏，两者的衔接要尽量减少痕迹。

初学者也可以将一根吸管放入水中，通过吹泡泡来练习循环换气，先吹气泡，然后通过挤气产生泡泡，在挤出泡泡的同时只用鼻子吸气，重点练习挤和吸同时进行的动作，最后用吸入的空气吹泡泡，使之连绵不断。为了储存更多的空气以便于挤气，一开始训练时可以鼓腮，等掌握后再仅用口腔挤气。

按照上面的步骤进行练习，掌握了循环换气技法后再在乐器上进行长音的强化训练。开始时要选择容易换气的1、2、3几个音，然后扩展到其他音，最后将其运用于乐曲中。经过大量的练习后，方能随心所欲地在任何音上进行换气。

18.2　练习曲

循环换气特长音练习曲

$\frac{4}{4}$　筒音作5

$\widehat{\overset{\frown}{1}}$ — — — ∨ | $\widehat{\overset{\frown}{2}}$ — — — ∨ | $\widehat{\overset{\frown}{3}}$ — — — ∨ | $\widehat{\overset{\frown}{5}}$ — — — ∨ | $\widehat{\overset{\frown}{6}}$ — — — ∨ |

$\widehat{\underset{\cdot}{5}} - - - \vee | \widehat{\underset{\cdot}{3}} - - - \vee | \widehat{\underset{\cdot}{2}} - - - \vee | \widehat{\underset{\cdot}{1}} - - - \vee | \widehat{\underset{\cdot}{7}} - - - \vee |$

$\widehat{\underset{\cdot}{6}} - - - \vee | \widehat{\underset{\cdot}{5}} - - - \vee | \widehat{\underset{\cdot}{6}} - - - \vee | \widehat{\underset{\cdot}{7}} - - - \vee | \widehat{\underset{\cdot}{1}} - - - \|$

练习提示：先用 C 调或者 bB 调乐器进行单音训练，然后在大 G 和大 F 上进行单音训练，最后可以在遵循上述顺序的同时打开附管进行双音和三音的训练。

18.3　乐曲

乘风

乔志忱　曲

$1 = {}^{\flat}B$ $\frac{2}{4}$（筒音作 $\underset{\cdot}{5}$）

【一】快板 乘风破浪地

【四】 再现 乘风破浪 勇往直前

$\widehat{622\ 2}\ \ 3222$ ‖: $\overset{\frown}{1}$ - | 1 - :‖ $\overset{>}{6567}\ 1765$ | $\overset{>}{6567}\ 1765$ | $\overset{>}{6567}\ 1765$ |

$\overset{>}{6567}\ 1765$ | $\overset{>}{7671}\ 2176$ | $\overset{>}{7671}\ 2176$ | $\overset{>}{7671}\ 2176$ | $\overset{>}{7671}\ 2176$ |

$\overset{>}{1712}\ 3217$ | $\overset{>}{1712}\ 3217$ | $\overset{>}{1712}\ 3217$ | $\overset{>}{1712}\ 3217$ | $\overset{>}{1765}\ 6567$ |

$\overset{>}{1767}\ 1712$ | 3 - | 3 - | 3 - | 3 - | $\overset{\frown}{5}$ - | 5 - | 5 - |

5 - | ‖: 5 5 #4 4 ♮4 4 3 3 | 2 2 #1 1 ♮1 1 7 7 :‖ 5 5 #4 4 ♮4 4 3 3 |

5 5 #4 4 ♮4 4 3 3 :‖ 3 3 #2 2 ♮2 2 1 1 | 7 7 #6 6 7 7 1 1 :‖ 3 3 #2 2 ♮2 2 1 1 |

3 3 #2 2 ♮2 2 1 1 :‖ $\overset{tr\sim}{2}$ - | 2 - | $\overset{tr\sim}{3}$ - | 3 - | $\overset{tr\sim}{1}$ - | 1 - | 1 - | 1 - |

（开附管）

$\overset{>}{1}$ 0 0 | $\overset{>}{1}$ 0 0 | 1 - | 1 - | 1 - | $\overset{>}{1}$ 0 0 ‖ ff

演奏提示：本曲创作于2007年，全曲共分为四个乐章，首尾呼应。通过连绵不断的连音和快速的变化音吐音，塑造出乘风破浪、勇往直前的音乐形象，展现出积极向上、奋发图强的精神。

本曲在演奏技术上具有较大的难度，煽指、快指、颤指、历音、变化音、音程大跳吐音、花舌、复调以及循环换气等技术的运用使得本曲具有强烈的时代感和挑战性，对手指的速度、控制气息的能力、舌头的灵活性都有较高的要求。

古歌

1 = C（筒音作1）

哏德全 编曲

【一】

自由地

$\frac{4}{4}$ $\overset{\frown}{1\ 2\ 6}$ - $\overset{\frac{2}{1}}{-}$ | $\overset{\frown}{1\ 2\ 6}$ 5· $\overset{\frown}{6}$ | $\overset{\frown}{1\ 2\ 6}\overset{\frown}{6}$· 6 $\overset{\frac{2}{1}}{-}$ | 5 5 3·$\overset{tr}{2}$ $\overset{\frown}{\overset{\frac{2}{1}}{2}}$ $\overset{\frown}{2}$ 2 - - - |

演奏提示：本曲由葫芦丝宗师哏德全创作而成，是一首具有史诗般气质和鲜明傣族音乐风格的作品。本曲旋律雄浑古朴，意境悠远，对演奏者的文化底蕴有一定要求。对于演奏技术，应在开附管的同时运用循环换气技巧，跌宕起伏，源源不断，一气呵成，因此本曲对循环换气基本功和气息控制的技巧要求极高。

野狼

<p align="center">葫芦丝独奏</p>
<p align="right">赵洪啸 曲</p>

【二】快板（召唤 受惊 群狼捕猎）

（碎音 舌尖快速横向摆动）

猎物哀嗥（上手滑音下手缓慢按压附管音孔）

泛音飘忽 模拟牛虻飞舞（指孔微小开合变化）

拍打葫芦
终止乐音

【三】自由 关附管（晨光中 亲情 嬉戏的狼群）

慢起渐快

慢起渐快

【四】开3音附管（全段碎音）自由（大狼小狼亲情戏耍的舞曲）

【五】关附管 节奏自由（悲情主题 幽怨 无助草原沙化，狼群遭遇人类的屠杀）

【六】稍快（狼悲、狼哭 大跳度滑音模拟狼哭）

【七】开3附管 中速稍快 （激动而绝望、奔跑）

【八】尾声 广板 关附管 （黄沙荒漠、虚幻悲凉的腾图）

演奏提示：本曲通过描写野狼从蓬勃生机到濒临灭绝的过程，昭示人们破坏自然的恶果，呼吁人们保护野生动物，维护自然生态平衡。

本曲不追求优美旋律，而是一首描写意境、具有哲理的现代音乐风格的作品。在演奏技术上，大幅度的滑音、煽指、音序打音、碎吐、花舌、快三吐、音程大跳和创造性地模拟狼叫、狼哭和牛虻飞舞的声音，都有别于传统葫芦丝作品。

本曲虽然没有标注使用循环换气技巧，但是很多长乐句需要在开附管的同时强音量演奏，不使用此技巧的话很难演奏下来。

第 19 章　转调和多种指法训练

19.1　全按作 2 的指法训练

19.1.1　认识全按作 2 的指法

表 19-1 是全按作 2 的指法表。

表 19-1　全按作 2 的指法表

唱名	7̣	1	2	3	4	5	6	7	1̇	2̇	3̇
指法	●●●●●●●	●●●●●●◐	●●●●●●●	●●●●●○	●●●●●●	●●●○○○	●●○○○○	●○○○○○	●◐●●●●●	●○○○○○	○○○○○○
气流速度	特缓	加急	急	急	较急	适中	适中	适中	较缓	缓	更缓

19.1.2　练习曲

长音练习曲

$\frac{4}{4}$ 筒音作2

7̣ − − − ∨｜ 2 − − − ∨｜ 3 − − − ∨｜ 4 − − − ∨｜

5 − − − ∨｜ 6 − − − ∨｜ 7 − − − ∨｜ 1̇ − − − ∨｜

2̇ − − − ∨｜ 3̇ − − − ∨｜ 3̇ − − − ∨｜ 2̇ − − − ∨｜

1̇ − − − ∨｜ 7 − − − ∨｜ 6 − − − ∨｜ 5 − − − ∨｜

4 - - - ∨ | 3 - - - ∨ | 2 - - - ∨ | 1 - - - ∨ |

7̣ - - - ∨ | 1 - - - ∨ | 2 - - - ∨ | 1 - - - ∨ ‖

音阶练习曲

4/4 筒音作2

2 3 5 6 | 5 3 2 - ∨ | 3 5 6 7 | 6 5 3 - ∨ | 5 6 7 2̇ | 7 6 5 - ∨ |

6 7 2̇ 3̇ | 2̇ 7 6 - ∨ | 3̇ 2̇ 1̇ 2̇ | 1̇ 7 6 - ∨ | 2̇ 1̇ 7 1̇ | 7 6 5 - ∨ |

1̇ 7 6 7 | 6 5 3 - ∨ | 6 5 3 5 | 3 2 3 - ∨ | 5 6 1̇ - | 1̇ - - - ‖

19.1.3 乐曲

小燕子

1 = C 4/4 筒音作2

王云阶 曲

稍快

3̲5̲ 1̲6̲ 5 - ∨ | 3̲5̲ 6̲1̲ 5 - ∨ | 1· 3̲ 2 1 | 2̲̇1̲ 6̲1̲ 5 - ∨ |

3· 5̲ 6 5̲6̲ | 1 2̲̇5̲ 6 - ∨ | 3̲2̲ 1 2 - ∨ | 2 2̲3̲ 5 5 |

1 2̲ 3 5 - ∨ | 3̲5̲ 1̲6̲ 5 - ∨ | 3̲5̲ 6̲1̲ 5 - ∨ | 1· 3̲ 2̇ 1 |

2̲̇1̲ 6̲1̲ 5 - ∨ | 3· 5̲ 6 5̲6̲ | 1 2̲̇5̲ 6 - ∨ | 3· 1̲ 6 5 |

渐慢

3̲2̲ 1 2 - ∨ | 2· 3̲ 5̂ - 6̲7̲ | 1· 3̲ 2 1 | 2̲̇1̲ 5̲6̲ 1 - ‖

演奏提示：本曲的中音 1 采用第一孔开半孔的指法演奏，注意音准的控制。

蝴蝶泉边

雷振邦 曲

梨花雨

李春华 曲

演奏提示：本曲根据河南豫剧音乐素材创作而成，通过描写梨花美丽而短暂的花期来慨叹古往今来人间红颜易失的凄美和遗憾。演奏快板段连音时需要注意速度的稳定和音符的均匀，可先按照节拍器慢速练习，再逐渐提速。

19.2　全按作 4 的指法训练

19.2.1　认识全按作 4 的指法

全按作 4 的指法是具有典型的傣族民间音乐风格和韵味的指法，因此是很重要的指法，需要熟练掌握。

表 19-2 是全按作 4 的指法表。

表 19-2　全按作 4 的指法表

唱名	2̣	4̣	5̣	6̣	7		1	2	3		4	5
指法	●●●●●●●	●●●●●●●	●●●●●●○	●●●●●○○	●●●●◐○○	●●●●●●●	●●●○○○○	●●○○○○○	●●●●●○○	●◐○○○○○	●○○○○○○	○○○○○○○
气流速度	特缓	加急	急	较急	适中		适中	适中	较缓		缓	更缓

19.2.2　练习曲

长音练习曲

$\frac{4}{4}$ 筒音作4

2 - - - ∨ | 3 - - - ∨ | 4 - - - ∨ | 5 - - - ∨ | 6 - - - ∨ | 7 - - - ∨ |

1 - - - ∨ | 2 - - - ∨ | 3 - - - ∨ | 4 - - - ∨ | 5 - - - ∨ | 4 - - - ∨ |

3 - - - ∨ | 2 - - - ∨ | 1 - - - ∨ | 7 - - - ∨ | 6 - - - ∨ | 5 - - - ∨ |

4 - - - ∨ | 3 - - - ∨ | 2 - - - ∨ | 1 - - - ∨ | 7 - - - ∨ | 1 - - - ‖

音阶练习曲

4/4 筒音作 4

19.2.3　乐曲

乐曲

4/4 筒音作 4

中速 优美的

傣族民歌

演奏提示：为了更好地体现傣族音乐风格，本曲中的 2 音需要使用指震音的技法演奏。

傣寨情歌

$\frac{2}{4}$ 筒音作 **4**

慢板

哏德全 曲

19.3　全按作 3 的指法训练

19.3.1　认识全按作 3 的指法

全按作 3 的指法是葫芦丝演奏中较少接触且较难掌握的指法，其中的 4、5 音无论是用半孔指法演奏还是用交叉指法演奏都需要通过听力去调控音准和音色，具有一定的难度，须强化训练。

表 19-3 是全按作 3 的指法表。

表 19-3　全按作 3 的指法表

唱名	#1	3	4	5	6	7	$\dot{1}$	$\dot{2}$	$\dot{3}$	$\dot{4}$
指法	●●●●●●●	●●●●●●●	●●●●●●◐	●●●●●○●	●●●●●○○	●●●○○○○	●●●●●●●	●●○○○○●	●◐○○○○○	○○●●●●●
气流速度	特缓	加急	急	较急	适中	适中	适中	较缓	缓	更缓

19.3.2 乐曲

彝族欢歌

（巴乌独奏曲）

易加义 曲

演奏提示：演奏时须注意乐曲的转调，乐曲的两种指法切不可混乱。由于葫芦丝、巴乌属于姊妹乐器，因此本曲同样适合用葫芦丝演奏。

第 20 章 形形色色的葫芦丝

20.1 超七孔葫芦丝

传统七孔葫芦丝（正面六孔，背面一孔）的音域只有十一度，极大地制约了其对众多音乐作品的演绎，降低了乐器的表现力，也导致人们对葫芦丝的专业性认可度下降。以全按作 $\underset{\cdot}{5}$ 的指法为例，此指法最低音为 $\underset{\cdot}{3}$，最高音为 6，当遇到诸如《牧羊曲》《女儿情》《彩云追月》等有高音 $\overset{\cdot}{1}$ 的作品时就会因无法胜任而黯然失色。

因此，扩展葫芦丝乐器音域的问题成为葫芦丝艺术界需要迫切解决的问题，葫芦丝演奏家和制作师纷纷投入葫芦丝的乐器改革浪潮中。在保持音孔排列的可操作性和音色统一性的前提下，众多葫芦丝从业人员勤耕不辍地潜心研究，取得了可喜的成果，研制出了形形色色的超七孔葫芦丝：八孔、九孔、十孔、十指（十一孔）葫芦丝和多音葫芦丝。

当前超七孔葫芦丝以九孔葫芦丝、十指葫芦丝和多音葫芦丝最为普遍。

20.1.1 九孔葫芦丝简介

九孔葫芦丝在原七孔葫芦丝的基础上增加了双手的小指音孔，第一孔为新增附加孔，按下去发音为低音 $\underset{\cdot}{2}$，第九孔打开发音为高音 $\overset{\cdot}{1}$，音域达到十四度。

具体按孔指法为：右手小指按新增的附加孔（即第一孔），无名指按第二孔，中指按第三孔，食指按第四孔，拇指不按音孔，按在主管背面；左手小指按新增的第五孔，无名指按第六孔，中指按第七孔，拇指按背面的第八孔，食指按第九孔。

如果将九孔葫芦丝的第一孔和第九孔封住，指法则与传统七孔葫芦丝完全相同，因此，它也可以作为传统七孔葫芦丝使用。有演奏传统七孔葫芦丝经验的学习者使用这种葫芦丝时不会有太多困难，因此这种形制的九孔葫芦丝受众面广，使用的人数最多。

20.1.2 九孔葫芦丝指法

表 20-1 是九孔葫芦丝全按作 $\underset{\cdot}{5}$ 的指法表。

表 20-1　九孔葫芦丝全按作 5̣ 的指法表

唱名	2̣	3̣	5̣	6̣	7	1	2	3	4	5	6	1̇
指法	●	●	●	●	●	●	●	●	●	●	●	○
	●	●	●	●	●	●	●	●	●	○	○	○
	●	●	●	●	●	●	●	●	○	○	○	○
	●	●	●	●	●	○	●	●	○	○	○	○
	●	●	●	●	○	○	○	●	○	○	○	○
	●	●	●	●	○	○	○	○	○	○	○	○
	●	●	●	○	○	○	○	○	●	○	○	○
附加孔	●	○	○	○	○	○	○	○	○	○	○	○
气流速度	特缓	特缓	加急	急	较急	适中	适中	适中	较缓	缓	更缓	更缓

20.2　十指葫芦丝

　　李春华先生研发的十指葫芦丝（十一孔）在七孔葫芦丝基础上，向上方将最高音拓展到高音 3̇，整个乐器的音域可达两个八度，不仅能演奏传统乐曲，还可以演奏诸如《山丹丹花开红艳艳》《醉雨》《茉莉花》《九儿》《在这里留下我美丽的梦》等音域更宽广的乐曲，彻底打破了葫芦丝不能演奏高音的魔咒，在葫芦丝专业化的发展道路上具有里程碑式的意义。

　　下面是十指葫芦丝乐曲示例。

山丹丹花开红艳艳
（十指葫芦丝演奏）

1=G 4/4 （简音作1）
宽广 自由地

陕甘民歌
李春华 改编

渐慢

乐队休止　　　　　　　　　　　　　　　　　　　乐队出

20.3　多音葫芦丝

20.3.1　多音葫芦丝简介

多音葫芦丝由著名旅美管乐演奏家、原中央音乐学院唢呐教育家、香港中乐团首席唢呐演奏员郭雅志先生研制而成。在形制上，此乐器的主管跟传统七孔葫芦丝完全一样，区别在于其高音附管上增设了多个指孔，葫芦内部设计为两个腔体，采用双吹口双音阶管演奏的方法。

多音葫芦丝不仅解决了传统七孔葫芦丝音域窄的问题，而且在高音附管上突破了只能演奏单声部主旋律的难题，双管同时发声，可以演奏多声部复调音乐，使葫芦丝成为一件音效极为丰富的和声乐器，极大地增强了乐器的表现力。

如果说超七孔葫芦丝是葫芦丝在纵向音域上的扩展，那么多音葫芦丝则不仅将纵向音域扩展到十六度，而且在横向的多声部方向又迈出了革命性的一步，具有划时代的意义，它让葫芦丝乐器在未来发展道路上有更多可能性，是一件具有广阔发展前景的乐器。

多音葫芦丝的主管设计同传统七孔葫芦丝一样，使用筒音作 5 的指法，演奏单声部旋律且最高音为 6 时选择主管吹孔吹奏。当旋律中出现音高超过 6 的音时，则可选择高音附管演奏。多音葫芦丝的右手高音附管设计为具有七个音的高音管，使用筒音作 5 的指法时，唱名从中音 5 到高音 4，用高音管演奏单声部旋律时需要选择高音吹孔吹奏，在乐谱上以英文单词"High"的首个字母"H"作为标记；当需要演奏和声时，则同时吹奏主管吹孔和高音管吹孔。多音葫芦丝左侧的低音附管音由传统的七孔葫芦丝使用的低音 6 改为中音 3。

20.3.2　多音葫芦丝指法

多音葫芦丝的主管音孔设计同传统七孔葫芦丝音孔一致，指法表可参考第III篇第 8 章的指法。表 20-2 是多音葫芦丝高音管筒音作 5 的指法表。

表20-2 多音葫芦丝高音管筒音作 $\underline{5}$ 的指法表

唱名	5	6	7	i	2̇	3̇4̇
指法	● ●● ● ● ● ○	● ●● ● ● ○ ○	● ●● ● ○ ○ ○	● ●● ○ ○ ○ ○	● ○○ ○ ○ ○	○ ○○ ○ ○ ○
气流速度	适中	适中	适中	适中	适中	适中

说明：左侧高音管自下往上分别为第一、二、三、四、五孔，其中第四孔右侧开设一个小孔。

具体按孔指法为：第一孔不按，用右手的无名指按第二孔，中指按第三孔，食指负责按第四孔和附加小孔，拇指按高音管背面的第五孔，此孔上的半音滑板可往上滑动以产生高音 $\dot{4}$ 。

20.3.3 练习曲

主音管和高音管音阶综合练习

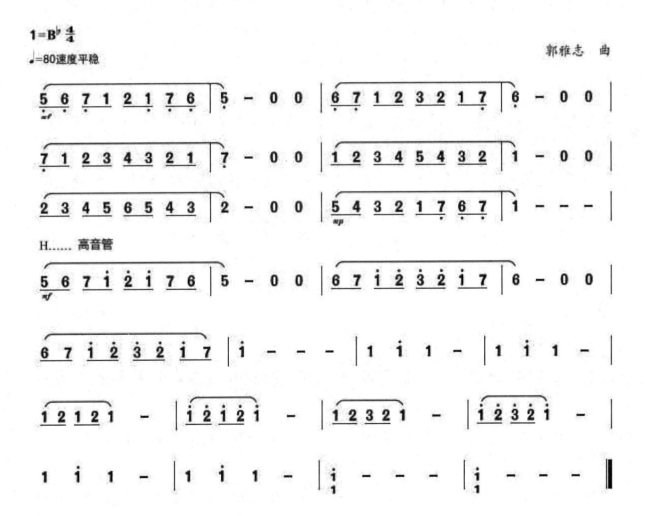

　　演奏提示：在转换高音管的时候，葫芦丝与演奏者头部应尽量保持一样的角度，不要上下摆动，轻微调整嘴唇的角度，对应上下吹口即可。

20.3.4　乐曲

女儿情

许静清　作曲
郭雅志　整理
张能全　制谱

龙的传人

候德健　曲
郭雅志　订谱

（高音管）

我和我的祖国

（多音葫芦丝）

秦咏诚 作曲
郭雅志 整理
张能全 制谱

1=♭B（简音作5） 6/8

庄重 深情地

演奏提示："H———"表示在高音管上演奏。在高音管旋律出现之前，右手要早一点就位，从主音管的下把位移到高音管即将演奏的那个音的位置上。

参考文献

[1] 李春华. 葫芦丝巴乌实用教程 [M]. 昆明：云南人民出版社，2017.

[2] 中国音乐学院考级委员会，曹文工. 中国音乐学院社会艺术水平考级全国通用教材 [M]. 北京：中国青年出版社，2011.

[3] 吴斌等. 音乐 - 义务教育教科书 [M]. 北京：人民音乐出版社，2003